金石之光

篆刻藝術與印章碑石

顧文州 編著

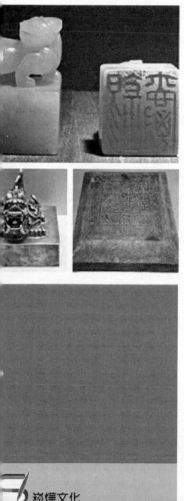

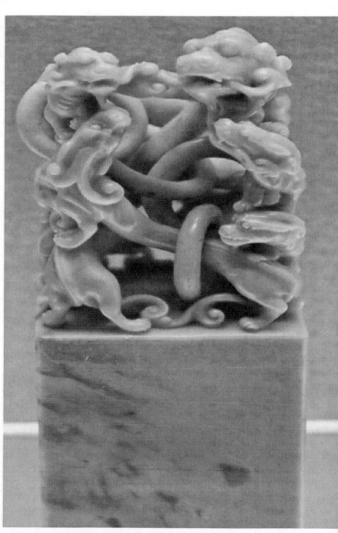

崧燁文化

目錄

百花齊放 繁榮藝術

序言 金石之光

文化是民族的血脈，是人民的精神家園。

文化是立國之根，最終體現在文化的發展繁榮。博大精深的中華優秀傳統文化是我們在世界文化激盪中站穩腳跟的根基。中華文化源遠流長，積澱著中華民族最深層的精神追求，代表著中華民族獨特的精神標識，為中華民族生生不息、發展壯大提供了豐厚滋養。我們要認識中華文化的獨特創造、價值理念、鮮明特色，增強文化自信和價值自信。

面對世界各國形形色色的文化現象，面對各種眼花繚亂的現代傳媒，要堅持文化自信，古為今用、洋為中用、推陳出新，有鑑別地加以對待，有揚棄地予以繼承，傳承和昇華中華優秀傳統文化，增強國家文化軟實力。

浩浩歷史長河，熊熊文明薪火，中華文化源遠流長，滾滾黃河、滔滔長江，是最直接源頭，這兩大文化浪濤經過千百年沖刷洗禮和不斷交流、融合以及沉澱，最終形成了求同存異、兼收並蓄的輝煌燦爛的中華文明，也是世界上唯一綿延不絕而從沒中斷的古老文化，並始終充滿了生機與活力。

中華文化曾是東方文化搖籃，也是推動世界文明不斷前行的動力之一。早在五百年前，中華文化的四大發明催生了歐洲文藝復興運動和地理大發現。中國四大發明先後傳到西方，對於促進西方工業社會發展和形成，曾造成了重要作用。

中華文化的力量，已經深深熔鑄到我們的生命力、創造力和凝聚力中，是我們民族的基因。中華民族的精神，也已

金石之光：篆刻藝術與印章碑石

序 言 金石之光

深深植根於綿延數千年的優秀文化傳統之中，是我們的精神家園。

　　總之，中華文化博大精深，是中華各族人民五千年來創造、傳承下來的物質文明和精神文明的總和，其內容包羅萬象，浩若星漢，具有很強文化縱深，蘊含豐富寶藏。我們要實現中華文化偉大復興，首先要站在傳統文化前沿，薪火相傳，一脈相承，弘揚和發展五千年來優秀的、光明的、先進的、科學的、文明的和自豪的文化現象，融合古今中外一切文化精華，構建具有中華文化特色的現代民族文化，向世界和未來展示中華民族的文化力量、文化價值、文化形態與文化風采。

　　為此，在有關專家指導下，我們收集整理了大量古今資料和最新研究成果，特別編撰了本套大型書系。主要包括獨具特色的語言文字、浩如煙海的文化典籍、名揚世界的科技工藝、異彩紛呈的文學藝術、充滿智慧的中國哲學、完備而深刻的倫理道德、古風古韻的建築遺存、深具內涵的自然名勝、悠久傳承的歷史文明，還有各具特色又相互交融的地域文化和民族文化等，充分顯示了中華民族厚重文化底蘊和強大民族凝聚力，具有極強系統性、廣博性和規模性。

　　本套書系的特點是全景展現，縱橫捭闔，內容採取講故事的方式進行敘述，語言通俗，明白曉暢，圖文並茂，形象直觀，古風古韻，格調高雅，具有很強的可讀性、欣賞性、知識性和延伸性，能夠讓廣大讀者全面觸摸和感受中華文化的豐富內涵。

<div align="right">肖東發</div>

古璽源流 篆刻之始

　　中國古璽的源頭可以上溯到新石器時期的印紋陶，後經商周時的甲骨文、銘文、石鼓文等雕刻影響，至戰國時形成整體形象。在發展過程中，重要的動力來自文字體系的演變和完善，同時體現了不同時期和不同地域的審美風尚。隨著璽印的使用相對普及，其文字表現形式也趨於多樣化。

　　先秦古璽留存於世的大多是戰國璽。古璽形狀各異，內容有官職、姓名和銘文等，璽文精練，章法生動，傳達著遠古文明發端的訊息。隨著時間的漫漶，顯得越發神祕、朦朧和迷幻，讓人感受到一種神奇、古樸的氣息，令人心馳神往。

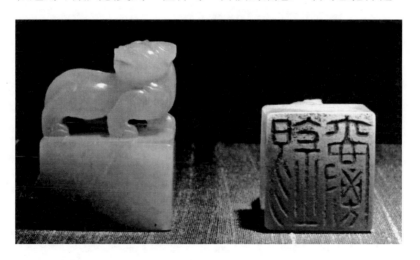

▌先秦時期的璽印源流

　　中國上古三代時期的明君商湯在打敗夏桀並將他放逐之後，回到了他所在的稱為「亳」的地方。當時商湯只是夏王朝的一個諸侯，居住在亳地。

　　商湯戰勝殘暴的夏桀是一場偉大的革命，使他的聲威達於四方。各地的諸侯、方伯以及大大小小的部落的酋長們都紛紛到亳來祝賀，就連遠居西域地區的氐人和羌人部落也都前來朝見。

　　商湯見各路諸侯聚集在亳，就決定召開諸侯大會，推舉領導四方的天下共主。

　　在大會上，商湯取來原夏王朝天子的璽印，放在天子座位的左邊，然後低頭後退幾步，對著天子座位和璽印，彎下身子，恭恭敬敬地行參拜之禮。隨後便回到自己的諸侯位次上。

　　諸侯們表示臣服於湯，於是都說：「湯打敗夏桀，順乎天意、應乎人心，理應登臨帝位，可為什麼只是拜而不受呢？」

　　商湯說：「這是天子的座位，有道的人才可以坐上去，天子的璽印，有道的人才可以掌管。天下，不是一家獨有的，而是天下人所有的。所以，只有有道者才能長久佔有它。」

　　諸侯們堅持讓商湯登帝位，商湯多次推讓，可是三千諸侯沒有任何一個人敢去即位。最後，商湯才坐到天子的位置上，接受各路諸侯和百官朝賀。

這段記載取自春秋時期的歷史文獻《逸周書·殷祝篇》，它間接反映了當時的璽印在改朝換代過程中作為法統憑信的特殊功用，是其他憑信工具所無法替代的法器。

　　商湯所參拜的璽印屬於中國先秦古璽中的官璽。先秦指秦代以前的歷史時期，起自遠古人類繁衍時期，至西元前二二一年，秦始皇滅六國為止。先秦古璽的發展，經歷了一個起源、演變，直至成為定制的過程。

　　中國璽印的發明和使用歷史，源遠流長。文字記載和考古發現表明，在華夏民族漫長的歷史進程中，璽印伴隨著人們一路走來，閃耀著華夏民族的智慧光輝，可謂中華民族傳統文化中的一朵奇葩。

　　對於中國璽印的起源，據漢代的緯書《春秋運斗樞》記載說：黃帝時有個大司馬叫容光，統六師，兼掌邦國之九法，曾與黃帝一同遊玄扈、上洛。當時有一隻鳳凰銜圖飛來，把圖放在黃帝面前。黃帝得到的這個龍圖，「以赤玉為匣，長三尺八寸，厚三寸，黃玉檢，白玉繩，封兩端，其章曰『天赤帝符璽』。」另一本緯書《春秋合成圖》也有相同的記載。

　　漢代緯書中的這個說法，把中國璽印的起源歸之於神靈的創造與賜予，是由於當時社會和文明發展還處於初級階段，人們對於許多問題都不能作出科學的解釋，所以這樣的說法大家還是篤信不移。引文中所說的「璽」，便是我們後來所說的印章，說明華夏族很早就已使用印章了。

　　此外，還有諸如印章起源於「徵識圖騰」、起源於「宗教」、起源於「生殖崇拜」和「勞動工具」等說法，雖然沒

金石之光：篆刻藝術與印章碑石

古璽源流 篆刻之始

有確切的證據，但是至少我們可以知道璽印起源於古代人民的創造力和聰明智慧。

與上述說法相比，考古發現則更具有可信度。一般來講，凡在金銅玉石等素材上雕刻的文字通稱「金石」。璽印即包括在「金石」裡。中國圖形和文字的雕刻，最古老的有新石器時期的印紋陶，商周時期的甲骨文、銘文和石鼓文等。

根據考古學家的發現，中國最早的雕刻實物見於有八千多年歷史的新石器時期的印紋陶。比如龍山文化時期出土的陶印，就是一種在陶坯上印有紋飾和標識的器具。

在當時，製陶工匠們在燒製日用陶器的過程中，趁著黏土柔軟時在上面按蓋印章，包括製造的地名、場所、官署、工匠的姓名字、吉語禱詞等內容，個別還有製作年份，由此在陶器表面留下了清晰可見的印紋。

在這種陶器印紋的啟示下，工匠們後來乾脆直接在陶拍上刻紋飾。陶拍首先是以拍打方式彌合泥坯裂縫的簡單工具，其上雕紋飾之後，在拍打的過程中，器物表面的紋飾就形成了。這就成為中國裝飾圖案和璽印藝術的淵源。

在中國雕刻文字發展過程中，商周時期的甲骨文刻辭可謂經典之作。甲骨文全稱龜甲獸骨文字，簡稱甲骨文，亦稱龜甲文、卜辭、占卜文字、契文、殷契等等。所用材料是龜甲和獸骨，龜甲有腹甲與背甲，占卜所用以腹甲居多；獸骨有羊、鹿、豬、虎等，占卜所用獸骨主要是牛的肩胛骨。

占卜所用的甲骨首先要經過一定的處理，然後在甲骨片背面施以鑽鑿。鑽就是在甲骨的背面按一定的程序鑽一個圓

形的凹槽，鑿就是在已鑽好的凹槽一側再鑿出一橢圓形的凹穴。

甲骨一經灼烤，發生爆裂，正面就顯現出裂痕，稱為兆紋。縱向的為兆干，與兆干相交的為兆枝，甲骨文占卜的「卜」字就是兆紋的象形字。卜人就透過爆裂顯現出的由兆干和兆枝構成的卜形兆紋來判斷所卜之事的成敗吉凶。

卜人判定吉凶後，就在甲骨的正面、兆紋的旁邊，用特定的符號刻下占卜的內容，這就是卜辭。這是一套即繁瑣又嚴密的程序。

甲骨文的契刻與材料的有機結合，不僅為此後的書法體勢以縱勢為主導的規範做了充分準備，也成為中國古代璽印發展的一個重要代表。

銘文又稱金文、鐘鼎文，指鑄刻在青銅器物上的文字。商周時期，人們往往將國家或宗族的大事銘刻在青銅器上。銘文也屬於「金石」中璽印的一種形式，並且其表現形式豐富多彩。

石鼓文是中國現存最早的刻在鼓形石上的文字。它在唐初被發現，後經歷代輾轉，原有七百多字，經由歲月浸蝕，後來僅存兩百多字，在十座石鼓中，其中一石鼓已文字全無。

被發現的石作鼓形，根據鼓身上的文字，石鼓被分別命名為乍原、而師、馬薦、吾水、吳人、吾車、汧殹、田車、鑾車、霝雨十只鼓，每只鼓高約三尺，直徑兩尺餘，且各刻四言詩一首。據近代考證，認為它是戰國時的秦國之物，內容是歌詠秦國君遊獵情況的，故也稱「獵碣」。

金石之光：篆刻藝術與印章碑石

古璽源流　篆刻之始

　　石鼓文具有遒勁凝重的風格。字體結構整齊，筆畫勻圓，並有橫豎行筆，形體趨於方正。筆勢圓整。字體結構比金文工整均勻，開始擺脫象形的拘束，結構勻稱，線條完美，無明顯的粗細不均的現象。被譽為「籀文之祖」和「石刻之祖」。

　　經過了印紋陶、甲骨文、銘文和石鼓文等幾個階段的發展後，其金石雕刻文字逐漸成為了入印文字，並在商周時期開始具有了符刻銘記功能。這是中國古代璽印發展的巨大進步。

　　商周實行宗法封建制，中央王室與諸侯國頒布政令，分封委任處理軍國政務都需要有表明權力的憑證。商湯所參拜的璽印，就是當時最高權力的象徵。民間的經濟、社交活動也需要契約性的證明。因此，璽印作為政權機構或個人權力的信譽信物，在當時的社會生活中發揮著重要作用。

　　由於璽印具有天賦的權信功能，因而成為商周時期政治、經濟、軍事、文化、商務和日常生活中的主角。從安陽殷墟出土的「亞羅示」印、「翼子」印和「奇字」印等實物來看，商周時期的璽印形制已經相當成熟。

　　到了春秋戰國時期，使用璽印已經比較普遍了，尤其是戰國時期，用璽印來封檢文書已形成了制度。當時的富豪貴族們身上佩帶璽印作為雅玩已相當流行，此外還應用到取信、勒名、取吉、裝飾、殉葬等範圍。

　　事實上，這一時期的璽印文字都是大篆，與當時鐘鼎器物上的銘文相同，兩個時期的印章風格也基本相同，所以在出土的古璽中，很難一一考證出哪些是春秋璽，哪些是戰國

璽，因為在印式和風格上戰國古璽是春秋古璽的延續。我們現在所見的古璽，絕大多數是戰國璽。

春秋戰國璽印的用材基本是銅、銀、玉三種材質，石質璽印比較少。在製作工藝上可分為鑄和鑿兩種。鑄，是用泥範鑄造，稱作鑄印；鑿，即在預製好的印坯上用刻刀直接鐫鑿。比如後來所見到的白文即陽文印，均是鑄印；朱文即陰文印，大都為鑿印，鑄印較少。

春秋戰國官印的形式，呈方形的居多，也有圓形的、橢圓形的、長方形的、扁方形的、長條形的、三角形的、矩形的等等。同時分朱文印和白文印，朱文印大小一般在一・五釐米左右見方，白文印在二・五釐米見方。

春秋戰國璽印文字的篆法與布白，有著特殊風貌，具有極高的藝術審美價值。由於當時各國用印制度不同，文字尚未統一，印文的素材則來源於青銅器銘文。雖然有不少印文至今無法破譯，但其形態豐富多變，精彩至極。文字的無規定性，從另一個側面看，則帶來了更大的創作自由。

春秋戰國璽印的邊欄與界格相互協調，無論章法和文字作何種變化，每印均有邊欄或界格來作為章法的輔助形式，這是古璽印一大特點，這樣豐富了印面內容，調節了印面向構，增強了古樸、靈動之氣質和形式美。

春秋戰國的璽印以難得的自然天趣，豐富的想像力，近乎於童心的創作狀態，類似於遠古圖騰的詭異、爛漫和多樣化的審美取向，成為了後世篆刻藝術可資借鑑的寶貴資源。

總之，先秦古璽的起源和發展演變，是由於社會生活的實際需要。從它出現那天起，就以獨一無二的藝術形式和豐富深邃的文化內涵，屹立於世界文化之林，在博大精深的中華藝苑裡綿延不斷地散發出獨特的芬芳，吸引著人們進入這方寸世界。

閱讀連結

中國璽印歷史悠久，源遠流長，古璽是原始社會進入階級社會後的產物。由於上古社會的發展變化，人們有了交換物品

的需要，於是就產生了一種具有交換功能的工具，印章也就應運而生了。

篆刻的出現，說明上古社會經濟和生活在一定程度上得到了發展，文字已經成為必不可少的交流工具。比如上古陶器製造業比較發達的時候，各個部落為了製造的陶器不至於與其他部落混淆，將文字或符號契刻下來，以便於區別。

▌戰國時的官璽與私印

官璽是國君授予臣下權力時頒發的信物和憑證。官府的各種命令、公文，必須蓋有璽印，若丟失了璽印，也就丟了官。因此，戰國時期形成了一種制度，大小官吏必須隨身佩帶璽印。

戰國官璽中也有兩類不鐫官名的：一是邑、縣以下低級地方機構的官吏佩印。這類璽印有的鐫地名和機構名，有的僅鐫地名。二是特殊專用璽印，如烙馬印及關稅用印。

　　今存戰國官璽中還有形制特異的，印體碩大，多屬司工官璽或特殊專用璽，而非一般武吏或行政官員所佩。

　　戰國官璽一般為二‧五釐米至三釐米見方，以鑿製為主，多加邊欄或加有豎界格，其寬窄和印文筆畫差不多。另有一種尺寸較小的鑄制的朱文璽。

　　戰國官璽的質地多是銅質的，也有銀和玉石的，印鈕多鼻鈕。印文內容有「司馬」、「司徒」、「司工」、「司祿」等，大都是官職的名稱。

　　戰國官璽的文字筆法遒勁，富於變化，精巧生動的造型和面目多姿多彩的體勢，雖有悖於文字的統一，但從藝術角度而言，卻令人愛不釋手，產生許多美的遐思。

　　官璽是在當時六國通行的籀文的基礎上，經過藝術加工提煉的產物。納入印章後更趨精美、典雅、疏放、雄強。

　　官璽在章法上空靈奇異，變化多端，常利用文字的大小寬窄和筆畫的長短，巧做錯落穿插，打破平整勻滿的呆板格局，字的個體形態自然，一般不強作填滿或有意留空的安排。

　　有些璽印文字險峻奇肆，看似歪歪斜斜，雜亂無章，但細看卻斜中有正，亂中寓工，極盡巧思，於險絕、欹側中寓大平穩。也有的依字體、筆畫的自然形貌，在布白上大塊留紅或留白的，這造成的疏密對比之趣，十分真率自然，絕無雕飾之氣；多用界欄格，這樣既豐富了印面內容，也調節了

印面向構，增強了古樸、靈動之氣質和形式美。朱文璽多闊邊，與細勁的印文對映成趣，更有凝重、鮮明的視覺效果等。古璽印的這些特點，在戰國官璽中都有體現。

戰國私印，一般比官璽尺寸略小，約一至二釐米見方，這類璽印有朱文和白文兩種。朱文多作寬邊細文，這種文字，細細毫髮，卻十分堅挺，俗稱「綿裡針」。白文璽印鑄造、鑿刻均有，也多加邊欄，少數有田字格形式的。

私印質地多數用銅，間有用銀的，均出自鑄造。印文與印鈕製作得十分精美。鈕制多鼻鈕，間有亭鈕、人鈕、獸鈕，也有戒指鈕、帶鉤鈕。有的印文纖如毫髮而清晰異常，反映了這一時期青銅冶鑄工藝的高度水平。

私印由於不像官璽那樣用於官方場合，故無定制，大小不等，形狀各異，除常見的方形、圓形、長方形，還有腰子形、凸形、凹形、心形、盾形、三角形、菱形及其他不規則的形狀。

戰國私印在字體選用、字形結構上，均比官璽更加靈活多樣，章法布白上參差錯落、疏密對應、俯仰欹斜，更具藝術性相意趣。

即便是一些小印，文字布白仍然那麼舒展自如，頗得天工造化之美。

戰國私印中的白文同官璽一樣，線條厚重實在，平穩中多變化，典雅中寓奇巧。朱文則堅挺有力，整潔流暢，靈動之氣充滿印面。由於鑄制的整體效果，使纖細的印文氣勢貫通，渾然有致。字形雖奇詭多姿，但總體以自然平實為本，

字中的挪讓、省略、欹斜、錯落，如亂石鋪路，最終均能服從整體效果，達到和諧統一的藝術境界。

戰國私印依據印文內容，可分姓名印、閒文印、肖形印三類。

姓名印有的印面刻姓名，有的僅刻單姓或單名，印文一字至四字不等。姓名印保存了大量的古代姓氏，僅雙姓就有近五十種，不少姓氏早已失傳，甚至有的姓氏文獻中亦無記載。

其中有以地名為姓的，如酈、邵、傑、郱、佣等；有以居地方位為姓的，如東方、東野、西郊等；有以官名為姓的，如司馬、司寇、司徒等。

閒文印或稱成語印或吉語印。遺存閒文印有一百二十餘種，重者達七八百斤，有修身類、言志類、吉語類和肖形類。

修身類文字多出儒家經典，反映了儒家學說在戰國時期已經產生了深刻影響。比如「敬身」、「敬事」、「日敬毋怠」、「中正」、「正行無私」、「上下和」、「宜士和眾」等印文都是儒家教條。

言志類印文表現出作者的某種情趣或志向。比如「得志」、「儇事得志」、「王孫之右」等。

吉語類印文表現出作者對官祿、財富、福壽的嚮往和祈求。比如「善」、「吉」、「宜官」、「千秋」、「萬金」、「日有百萬」、「出內大吉」、「善壽」、「千秋萬世昌」等。

　　肖形印印面多單獨鐫刻圖紋，也有刻圖紋於印文旁，作為印文的裝飾。肖形印的形制與文字印無別。陰、陽紋並見，多模鑄，圖像多虎、鳳、鹿、獨角獸等吉祥動物，形象簡樸，神態生動。

　　戰國古璽、古印長期埋藏地下，經過腐蝕，斑駁破損，更是別有一番古樸蒼茂的殘缺之美，顯現出深穆古拙，天然去雕飾之意趣，充分表現出戰國古璽、古印的多姿多彩和自發的藝術審美情趣。

閱讀連結

　　先秦時期的璽印被通稱為「古璽」。我們現在所能看到的最早的古璽，大多都是戰國時期的古璽。古璽又分官璽、私印。材質有金、銀、玉、綠松石、骨質、銅，其中銅質古璽最為常見。

　　戰國古璽豐富而充滿了許多的謎，其間不僅僅是戰國在政治與思想上的多元並峙，僅從文字學、書法學上研究，都充滿著誘惑。縱觀戰國古璽歷程，如果能與秦代印章史結合起來，則更能讓我們深切地感知到璽印中各種形制、印法的源流。

▌古璽篆刻的字態之美

　　古璽是中國的書法和雕刻相結合的獨有的工藝美術。因其所具有的書法藝術屬性，與一般的工藝美術略有不同，故又叫做「篆刻藝術」。古璽篆刻具有特殊的字態之美，是中國傳統文化中的一大亮點。

中國文化是一種辯證的文化，即對立統一的關係，古璽篆刻藝術也不例外。舉例來說，線條在行進狀態下，「直」畫多堅挺外露，以爽示人；「曲」多隱意、含蓄柔美。在古璽中「直」和「曲」的線性格是互補的、互動的，互為映照，相映生輝。

古璽少則兩三字，多則八九字，分佈排列，全依助於文字的體積位置的大小、正斜，進行上下左右的筆勢穿插照應與不同角度的高低調配，造成有節律的起伏變化。這種跡象都可在西周《散氏盤》、《毛公鼎》等青銅器銘文中找到它的影子。

青銅器銘文是自由的、開放的、多變的，可以與古璽文媲美。古璽的線條是散點式的集聚，且多有彈性。分析其構成因素先首涉及到點、線，線濃縮變為點，點的作用豐富了線。

比如「左、之」等字，很多「點」只要大小與方向稍有不同，都可產生簡潔又醒目的動態變化，沒有固定或規定的約束，完全處在自由伸縮的狀態。點的延伸成為線的時候，不僅體積增長、增大，隨之改變為構建功能並作用於面。

古璽文字注重於「線」本身，即線體的各種無限變化，因而它的純粹作「線」的特徵非常強烈，起行與收筆只是簡單的一個動作，成為最具可塑性、可變性與自由感的一種線條模式。

古璽的方圓變化，具有線的形成與用刀表現的雙重意義，成為古璽審美上賞心悅目的造型手法。

金石之光：篆刻藝術與印章碑石

古璽源流 篆刻之始

　　線的形成即古璽中篆字筆畫的組織，它既不能無序地排列，也不能秩序地分佈，古人依據時代的審美習慣，對形態美做出了不懈的努力。古璽均將方和圓的筆畫進行了有機而和諧的變化組合。

　　譬如對「方」畫的處理，在作骨架式的支撐時，便以斜孤筆畫配置，以柔和「方」的硬度，規避僵硬之弊。而有時在圓弧為主的筆畫中寄寓一個方折或方口，強化線條柔美的同時以顯現力的剛性。方線的剛性又不能角化，使之過流自然，「方」得柔和。

　　相比之下，「圓」具有「轉」的動勢，即圓轉，有靈活、生動的特性，也包括「弧」的傾向，構成弧線。「弧」的幅度逐漸縮小變成斜線。

　　古璽自由多變的主要原因就是圓弧筆畫的適當舒展，因為邊框是方的，少了圓的線性或沒有圓的線性，肯定失去美的對比，甚至失去美的特徵。中國古代園林建築中的柱子、亭子、塔身等大多以圓為之，以圓配之，也是這個道理。

　　古璽的線條造型常是圓中帶出方、方中寄寓圓。不僅如此，刀法中起筆與收筆，也方圓兼施。「方」起「圓」收，按頓之力自顯，金屬之質自現；「圓」起「方」收，則渾穆之態盎然。較多的是兩者中和，極大地增益了文字刀筆關係的豐富性。

　　古璽字數一般由上而下，由右到左的分佈。這就遇到篆字如何刻印的問題。在這方面，古人是善於化平凡為神奇的，

做到了由簡趨繁或由繁趨簡求和諧，也做到了簡之更簡，繁之更繁求對比。

古璽中多以意到筆不到而為之求其「簡」，以誇張手法，將筆畫盤曲或重疊以求其繁，顯示字態之古茂，加強璽面的視覺衝擊力。

古璽文字通常有著多邊的外廓，可以方便地對它從不同方向，作不同幅度的變形、擺動、伸縮與扭曲而不出現絲毫的牽強做作。朱文璽印都出於鑄造，大都配上寬邊，印文線條細如毫髮，形成鮮明的對比；白文古璽加有邊欄，或在中間加一豎界格，文字或鑄或鑿。

這種現象不僅反映出先民的審美法則，而且還可和國家統治者「璽有邊界國有疆」的階級意識有關。

春秋中期還出現了一種鳥蟲書，是以鳥、蟲、魚為修飾圖案的美術字體，主要流行於春秋中後期，於戰國時達到鼎盛，盛行於吳、越、楚、蔡、徐、宋等南方諸國的一種特殊文字。把以鳥、蟲、魚為修飾圖案的美術字體統稱為「鳥蟲書」。將「鳥蟲書」作為語言符號與象形文字即漢字一同解讀符合漢語語言文字的發展規律。「鳥蟲書」不僅出現在璽印上，也出現在青銅器上。

鳥蟲書亦稱鳥篆，筆畫作鳥形，即文字與鳥形融為一體，或在字旁附加鳥形作裝飾。這種書體常以錯金形式出現，高貴而華麗，富有裝飾效果，變化莫測、辨識頗難。

烏蟲書幾乎都出於楚系，除少量的禮器如者汈鐘、王子午鼎等，又多施於兵器。楚國的有楚王酓璋戈、敓戟等，曾

國的有曾侯乙戈戟等，吳國的有王子于戈、大王光戈、攻吾王光劍等，越國的有越王勾踐劍、越王州句劍、越王州句矛、越王大子矛等，蔡國的有蔡侯產劍、蔡公子加戈等，宋國的有宋公䍩戈、宋公得戈等。

以上作品大都隨形布勢，與器形妙合無間。錯彩鏤金與戈戟森森相映成趣，筆畫的交織組構與鳥蟲綴蝕編織出一個個極富想像力與創造性的空間，使人遐想無盡。

總之，古璽篆刻充分展現了古代勞動人民的藝術智慧和樸素的審美觀，也為後來的秦漢印的風格打下了堅實的基礎，是歷代篆刻家從事藝術創作和研究工作的重要參考資料，從而發展成為具有中國民族傳統的篆刻藝術。

閱讀連結

清道光年間的西元一八五一年，毛公鼎是被陝西岐山縣董家村村民董春生在村西地裡挖出來的，有古董商人聞名而來，以白銀三百兩購得，但運鼎之際被逮下獄，以私藏國寶治罪。後毛公鼎輾轉落入古董商蘇億年之手。毛公鼎幾經輾轉，後來到了鉅賈陳永仁手裡，一九四六年，他將毛公鼎捐獻給政府。

一九六五年，臺北故宮博物院建成，稀世瑰寶毛公鼎成為臺北故宮的鎮院之寶之一，放在商周青銅展廳最醒目的位置，成為永不更換的展品。

戰國璽印的篆刻方法

戰國時期，由於各個諸侯在割據中致力於壯大自己的實力，使得政治、文化、經濟異常繁榮，璽印自然大量產生和使用。由於當時各國文字的不同自然會出現不同的璽印，根據戰國璽印的篆刻方法不同，主要的有燕璽、齊璽、楚璽、晉璽和秦璽。

燕國是戰國之時偏安於北方的比較弱小的國家。初都於薊今北京附近，在戰國晚期的燕昭王時期，又以薊西南不到七十公里的武陽為下都。

燕國系璽印，文字辛辣，多陽剛之美，印式自成體系。其官璽，橫畫方頭方尾，豎筆畫和斜筆畫則方頭尖尾，具有犀利之感。章法大開大合，疏密對比強烈，揖讓之間自然錯落，靈動多姿，有很強視覺衝擊力。

比如「西方疾」是燕國的一方私印，它把三個字放在一個圓形的印面中，但字的大小明顯不同，相差較大。整方印所留出的空白很大，給人一種疏朗的感覺。作者根據筆畫的多少來安排三個字所占的空間，「疾」字獨占左邊，下面的三條長筆畫從左到右依次變長，這樣處理是為了配合外面的圓形邊框。「方」字刻得非常小，躲到了印面的右下角，彷彿一個害羞的孩子。「西」字的大小則處於「方」字和「疾」字之間，與「疾」字靠的較近，這樣整篇章法中就有大有小，有疏有密，有參差錯落、穿插移讓，顯得十分豐富。

再如烙馬璽「日庚都萃車馬」，如天馬行空，一向被推為千計古璽的壓卷之作，是戰國時期燕國最負盛名的烙馬印。

金石之光：篆刻藝術與印章碑石

古璽源流　篆刻之始

原璽印六 · 九釐米見方，為朱文鑄造的烙馬巨璽，其大開大
合，縱橫錯落，靈動輕逸的章法為印人所稱道。其形象靈動
多姿，具有很強烈的視覺衝擊力。

齊國是東方大國，控有今山東、河北東南、河南東部和
江蘇北部一帶。所謂齊系還包括齊附近的魯、任、薛、滕
等國。齊系古璽印面形式上除也常用邊欄外，印的上方或
有一突。齊璽文字修長，裝飾趣味濃厚，筆畫均勻，斜線多
四十五度分割空間，大量使用點線對比。

比如「王倚信璽」，這是一方齊系姓名璽，造型十分有
趣，布局也打破了傳統四字印的章法。「王」和「信」字較小，
因為筆畫少，「王」還在兩橫下面加了一個圓點，與「信」
字右邊的圓點造成了同樣的作用，添補了空白，又避免了空
間分割的過於單調。「倚」字把「亻」移到下邊，把「大」
移置上方，變為上下結構的字，與左右結構的「璽」字剛好
錯開。「璽」字左重右輕，「金」的四個點也有所變化，各
不相同。此印下部較密，上部的留紅比較多，疏密有致，方
圓結合，堪稱璽印中的精品。

楚國是戰國時期南方強國，它吞五湖而含三江，主要在
今湖北、湖南、安徽、河南一帶。先後以郢（即今湖北江陵）、
陳（即今河南淮陽）、巨陽（即今安徽太和）、壽春（即今
安徽壽縣）為都。強盛的國力，浪漫的民風，孕育了發達的
楚文化。其璽印也同其漆器、帛書、銅器等物質文化一樣，
古奧、雍容、多樣、奇偉。

楚系璽印的橫線、豎線、斜線多為直線，弧形線運用較多，往往順勢一揮而就，動靜結合，圓中有逸，勁中帶秀，非常活潑優美。由於楚文化受巫文化影響，具浪漫氣息，形成楚金文詭異多變、流美飄逸的風格。結體扁方，用筆流利，變化豐富。楚璽大者結字雄肆，用刀酣暢淋漓；小者空靈散逸，秀而不媚。

比如楚系璽印「安昌里璽」，筆畫較粗，以圓曲線為主。「璽」字左邊「金」字的寫法為楚系文字特有的寫法。「昌」字上面的「日」字連在一起，形成了印面中最大的一個白點，讓人感到了明顯的輕重對比。「昌」字下的「日」刻成一個「U」字，整個字稍微向右傾斜。「里」字的上部刻的比較圓轉，下面兩橫，一長一短，則托起上面的部件。印中四個字離上、下、左邊框都很緊密，空出了右邊的一塊紅，使整個印面留有透氣之處，可謂「疏可走馬、密不透風」。深得漢字書法之要領。

再如楚系璽印「敬」，只有十一毫米見方，印面中只有一個字，但作者讓「敬」字的四邊均有筆畫衝出印面，顯得氣勢磅礴。這方印有三條貫穿印面的橫畫，但都不是平直的，第一橫略向右下傾斜，第二、三橫向右下傾斜得更多，但左下用一個三角形來支撐著整個字，字的重心則不會顯得向右偏離。用幾條長線把空間分割開來，印面中有很多不同的三角形，「口」字的圓弧則打破了這個字的呆板，是這個字中的點睛之處。

又如「長平君相室璽」，這是一方玉質楚璽。六個字分為左右兩排，一邊三個字。右邊三個字上大下小，左邊三個

字上小下大，右上的「長」和左下的「鉨」字左右結構拉開，添補了中間的空白。第一個字「長」，在左邊加了一個偏旁「立」，這個「立」部所處的位置是連接左右兩排的樞紐。「平」字在下面加了一個「土」部，用了比較平直的線條。「君」字則圓曲線較多，上部形成一個倒三角形，下部又好似一個正三角形，這種圓曲線剛好和「平」字、「相」字下面的兩橫有所區別，又與「室」字、「鉨」字相一致，形成了疏朗清秀、錯落有致的格局。

「平陰都司徒」也是一方楚系璽印。筆畫較粗，以圓曲線為主。「璽」字左邊「金」字的寫法為楚系文字特有的寫法。

晉璽指的是三晉璽印，三晉是趙國、魏國、韓國三國的合稱。晉璽結構端莊整飭，翩翩然自有風致，有若小家碧玉。筆畫細勁堅韌布局多為精巧之作。

比如晉系官璽「春安君」，屬於封君璽，基本以直線為主，章法比較平穩，在清麗端莊的背後具有豐富的變化。「春」字上面的「日」字呈倒梯形，這樣所留空間就遠比直上直下的「日」字好看得多。「安」字的「宀」頭上收下放，與「君」的兩個長豎有所區別，避免了雷同。此印的入刀和收刀之處均呈尖狀，一筆之中有粗細變化，顯得雍容華貴，豐腴秀美。

再如晉系私印「上官黑」，雖然是三個字，但卻是按照兩個字來布局的。「上官」二字連在一起，與「黑」字一起平均分配了印面。「上」字刻得平穩工整，「官」字用「宀」撐起了「上」字，「官」字的「宀」左邊長，右邊稍短一些，

下面的部件向右傾斜，故意留出了右下角的一點空間。「黑」字比較端正，左右基本對稱，但也存在著細小的變化，「黑」字下的「火」字左點短，右點長，中間兩筆也是左長右短，剛好錯落開來。此印下部留的空間比較多，邊框的殘破也增添了這方印的生動感。

晉系官璽玉印「兇奴相邦」，其章法較工穩，四個字分成兩排，「奴」字和「相」字較大，「兇」字和「邦」字較小，形成對角呼應。「兇」字上部較大，下部撇高捺低，一長一短，字的重心偏於左下。「奴」字變為上下結構，「女」的中豎偏左，較粗，「又」居於右下，左下留紅。「相」字誇大左邊「木」，運用圓曲線，與右邊的「目」恰好形成鮮明的對比；「目」上移，四條橫形成三個不同方框的形狀，最上一個呈倒梯形，中間的是長方形，最下面一個則是正的梯形，這種微小的變化，給人造成了很大的視覺變化。

晉系璽印「長秦」，其「長」字的寫法，屬於典型的晉系文字的寫法。「秦」字在晉系文字的書寫上均從「邑」。我們在判斷不同時期、不同地域所使用的印章時，最主要就是根據某一個時期、某一個地域其文字的特殊寫法。由於此印中「長秦」二字都是晉系文字的典型寫法，所以我們可以很容易地判斷它是晉系璽印。

晉系璽印「孫成」，筆畫極細，但勁挺有力。「孫」字中有四個三角形，「子」字有一個倒三角形，「系」字有兩個正的三角形，此外，「孫」和「成」中間的空白形成了一個倒三角形。這方印在如此小的空間裡，卻有如此豐富的內容，實為匠心獨運。

秦國璽在篆刻史上的地位和作用，可說是戰國古璽到漢印的一個過渡。秦系璽印，由於地處西隅邊陲，具有保守性，文字承襲西周晚期銘文遺風，規範整飭，結體方正，用方折筆畫對字形加以改造。

秦璽字形修長，線質流暢而具有筆意，稚拙無飾之處。「一」字或「十」字界格大量使用，而楚璽、齊璽、燕璽少有用及，晉璽幾乎沒有。

閱讀連結

戰國文字大致分為燕、齊、楚、三晉、秦五系，建構起戰國文字分域研究的基本框架。這個框架不僅適用於考察戰國文字，而且也大體適合於考察整個春秋戰國時期各國風格迥異的語言文字使用形式。後來出土的戰國時期璽印表現出以上五個系統的地域特色，這些材料是分域研究中不可或缺的佐證。

事實上，五個系統的書法，在各大國力量彼此消長的變化中也在隨之發生著變化，同一系的小國間也存在著差別，因此局部的融合與分化也在這個時期發生。

▍先秦吉語璽和肖形璽

先秦時期，璽印的使用範圍十分廣泛，如果按其稱謂、材質、功能來劃分，可以分成很多不同的種類。比如吉語璽和肖形璽，它們反映了當時的社會生活習俗和人們的思想意識，與人們的生活更加貼近，因此相對來說比較具有代表性。

吉語璽，又稱為成語璽，內容多為祈求吉祥、長壽、得官、致富等。

　　比如吉語印「千秋」給人的感覺既像一個字，又像三個字，布局十分有趣。無論是邊框還是正文，線條都顯得剛勁而挺拔。「秋」字右部占據了整方印的中間位置，下部「火」字的左邊兩撇略長於右邊，「秋」字左邊筆畫稍重一些，第二筆橫寫得比較偏下，剛好和「千」字形成對照，「千」字上部留的空間較大，中間用兩筆斜線交叉，添補了空白。

　　再如吉語印「萬歲」的文字有些類似秦代小篆，結體細長，圓線較多。邊框較粗，但字與邊框之間還留出了一條邊框粗細的空隙，彷彿用了兩條邊框一般。「萬」字上部筆畫較多，並且左下有兩條圓弧，整個字的重心有點向左傾斜。但「歲」字的一個長畫伸入「萬」字左下，添補了空白，也平衡了整方印的重心。

　　又如吉語璽「惡正司敬」的章法布局十分新穎，為了匡正文字而在對角加框，顯得十分活潑。對角加框的動機是為了使筆畫較少的「正」、「司」二字不顯單薄，如果用十字界格則此效果全無。「司」字加框之後，字移居左上部，空出右下角，並以上實下虛的線形，形成向右俯瞰之勢。「正」字上框線左低右高，使「惡」字有機會向左傾斜，與「敬」字相呼應。此印還有一個比較大的特點就是文字比較抽象、簡練，給人一種空靈之意境。

　　肖形璽，亦稱形肖璽、生肖璽、象形璽或圖案璽、畫璽、封蠟璽、封泥璽。這些有別於文字璽的璽印反映的內容十分

廣泛，有描繪當時人們狩獵、搏獸、戰騎、飼禽、牛耕等情景以及鼓瑟彈琴、歌舞伎樂、車馬出行、乘龍跨虎等生動場面。但最常見的是虎、馬、鹿、羊、熊、龍、兔、駝、鵲、鷺、雞、魚、龜等動物，少數如鴕鳥、犀牛等罕見的外來珍禽異獸也時有所見。

春秋戰國時期的肖形璽大致可分為兩類：一類是動物圖像璽，包括獸紋璽、魚鳥璽、人事璽和蛇蛙璽等；另一類是神化變形圖像璽，包括神人璽、龍璽和夔紋璽。除此之外，還有紋樣璽、圖形文字璽和符號印章，但不是主要類型。

動物類的圖像璽流傳至今為最多，有人、鳥、虎、馬、羊以及傳說中的龍、鳳、夔、麟等。在處理手法上，有的較為寫實，有的極為誇張或變形，有的則更近於紋飾了。無論怎樣處理，均各有獨立存在的藝術完整性和鮮明的時代特徵，表現出概括、簡樸、傳神的意趣。

獸紋璽一般為寫實，更多的有點「四不像」，不像虎、牛、馬、豹，但確具獸的特點：有頭、有耳、四足。有的還特別誇張了獸的大口或腳爪，使人感到勇猛、有力。有的則強調某動物的特徵，如鹿的角，長而有枝杈，或腿的矯健，或兩獸或三獸同居一室，和平相處。有的則作匍匐狀，並回首張望，表現了獸的機警；有的似乎剛經過長時間急跑而停下，喘氣。這些都體現了當時藝人抓住對象特點加以誇張的表現手法。

動物中有魚、鳥、鳳等等。魚璽造型極為寫實，如魚嘴噘起、魚鱗、脊翹等均極似原物；鳥璽形象簡括；鳳璽則變形很多，形態與處理手法各異，其特點是頭頂的翎毛較長。

　　人事璽多數是以人與獸，人與鳥，人與蛇等聯繫在一起的。這也從側面表現出人在當時社會生活中的主體作用，反映了人們對人的認識的覺醒。

　　比如：「武士璽」塑造武士一手執劍，一手執盾，作進攻狀；「帝俊璽」是「鳥首熊身」，有人釋為人身鳥面的百戲印。

　　蛇蛙在人們生活中常見，故在肖形印中也有反映。比如：「蛇璽」其蛇盤繞，恰好適應方形璽內雕刻；「蛙璽」四足作爬行狀，也有人謂之蟾蜍；「蛇纏蛙璽」則生動地表現了蛇蛙爭鬥的瞬間動態。

　　春秋戰國時期，充滿著樸素的神化，有的紋飾圖像充滿著神祕的宗教色彩，亦人亦獸，撲朔迷離。

　　比如，「神人璽」中有一人正面立姿，脅生兩翼，兩耳珥蛇，兩足踐蛇。這與《山海經·大荒北經》說的「北海之渚中，有神，人面鳥身，珥兩青蛇踐兩赤蛇，名曰禺強」相合，故有人稱之為「禺疆璽」或「神人璽」。

　　再如「龍璽」，其形象較為寫實簡化，線和麵充滿整個印面。這種紋飾與春秋或西周銅器紋飾極為相似。

　　又如「夔紋璽」，誇大了夔的頭部，但整體效果穩定、充實，具有力量感。

　　總之，春秋戰國時期的吉語璽和肖形璽，與當時人們的生活息息相關，在中國刻印史上佔有重要地位，而且具有深遠影響。

閱讀連結

　　人面鳥身在古神話中是個相當普及的形象，有的反映在先秦古璽中。知名的如「神人璽」中反映的就是黃帝之孫禺強，也作禺疆、禺京，是傳說中的海神、風神和瘟神。

　　此外，有關人面鳥身的神話還有很多，先秦古籍《山海經》中多有記載，如：「東方句芒，鳥身人面，乘兩龍，擁有巨大的雙翼，神力無邊」；「五色鳥行於玄丹之山，人面有發。」諸如此類，這些內容，常常成為先秦古璽的表現素材，從而極大地豐富了中國古代璽印文化。

空前發展 完善成制

　　中國印章與碑石篆刻，從秦至唐的約一千年間，發生了巨大的變化，積累了豐厚的語言文字，為印章與碑刻提供了廣闊的空間，成為中國古代篆刻藝術中的寶貴財富。

　　秦代的印章制度及石刻，直接影響了漢代，漢印無論從內容到形式都比以前更為豐富，而鳥蟲書入印，使印章的裝飾性更強了。魏晉南北朝時期，除了印章基本上是沿襲漢印的形制外，碑石篆刻達到了空前高度。隋唐時期不僅形成了與秦漢印迥異的「隋唐體系」，而且在碑刻書法藝術方面，更是達到了可望而不可即的文學藝術高峰。

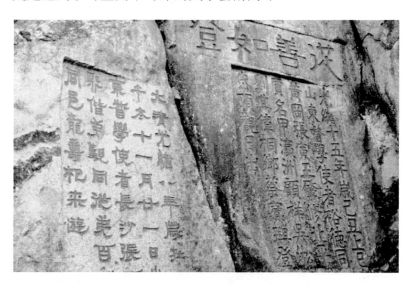

▌秦代的璽印與刻石

西元前二二一年，秦始皇統一六國，建立了中國歷史上第一個多民族統一的中央集權的封建王朝。秦始皇採取了「書同文」的文字規範化措施，命丞相李斯等人整理制定一種統一使用的文字。

為了廢除不與秦文相合的文字，李斯作《倉頡篇》、中車府令趙高作《爰歷篇》、太史令胡毋敬作《博學篇》，皆以小篆而成，頒布天下。李斯等人進行的文字統一工作，避免了春秋戰國文字詭奇繁雜的局面。

小篆體式方中寓圓，形體方正，穩健樸拙。秦印即以小篆作為入印文字，自此以後，至今兩千多年一直為治印者沿用下來。

秦王朝還制定了一套完整的用印制度。官印作為秦王朝行使職權的一種憑證，從中央到地方郡縣鄉亭的各級官吏，都授予官職印。

在這些官印製作頒發之後，專設有少府屬官「符節令丞」掌管璽印事務。印制度非常嚴格，私刻、盜用官印都是犯罪行為，將受到嚴厲處罰。

秦代用印制度開始規定，天子的印稱「璽」，用玉做成，臣下用印只能稱「印」。據《漢舊儀》捲上記載「天子獨稱璽，又以玉，群臣莫敢用也。」說明秦代官印的等級區別是很嚴格的。

秦代在印章的形制上也有較大的改變。秦代的官印比較統一，一般採用方形，大小一般為二‧五釐米左右見方。大多是鼻鈕印章的設計。布局為「田」字格，每格一字。官位較低的官員用印，只有「田」字格官印的一半，當時稱之為「半通印」，它的布局為「日」字格。可見秦代官印在尺寸大小有嚴格的規定，也顯示了森嚴的等級。

　　秦代的私印，大小基本上與「半通印」差不多，也加界格。但私印的表現手法較官印要豐富，形狀有方形、圓形、橢圓形、菱形等，以長方形的「半通印」居多。方形印較小，約在兩釐米以內見方；也有橢圓形、圓形等形狀。

　　秦代私印基本為白文鑿印，鑄印較少。除姓名印外，還有吉語印、肖形印，闢邪印用於佩戴也很盛行。

　　秦代篆刻比先秦時期篆刻在藝術的表現形式上更趨向成熟，具有典雅而靈動、平整而率意的藝術效果，至今依然為眾多的篆刻家所模仿。

　　秦印篆刻藝術不僅表現在文字的規範，章法的整齊劃一，而且從中透露出書寫的自由性和整體布白的靈活多變，賦予印章藝術新的藝術情趣。

　　比如秦代官印的蒼古威嚴，整齊而不呆板；私印的蒼潤秀麗，自然隨意。有些印章粗看鑿刻草率，蓬頭亂服，細品卻刀法嫻熟，情趣洋溢。

　　作為篆刻藝術的重要組成部分，秦代刻石中的小篆文字，在秦代書法乃至中國石刻藝術發展史上佔有重要位置。事實

上，銘刻文字的主流變為刻石的重要轉折，正是起於秦始皇東巡紀功石刻。

秦滅六國之後，秦始皇曾有數次東巡，在東巡中為了頌揚其功德並以昭明天下，曾在泰山、繹山、琅琊台、會稽等多處刻石。這些刻石，均以標準而規範的小篆寫成，字形之大為秦以前歷史上所未有。

比如，西元前二一九年，李斯在秦始皇東巡所至，為之書寫刻石文字，命刻工刻有《泰山刻石》、《繹山刻石》、《琅琊台刻石》。它們的影響十分深遠，後世用以碑額、墓蓋等莊重場合的篆書，均受到這種小篆書風的影響。

秦代刻石字體呈長方，上密下疏，大小劃一，行距相等，筆畫粗細一致。同樣兩個字可以如出一轍，其結構嚴謹到了無懈可擊的地步，並且把中國文字的書寫形式引向了規範有序的創作道路。其用筆瘦勁圓暢，委婉中見剛勁，具有端莊典雅之美。從中可窺當時的高級刻手工藝手段十分精良。

秦代這些刻石作品，既是秦始皇統一文字的標準範例，又是秦代小篆書法的優秀代表，充分體現了象徵秦帝國威嚴的博大氣象。

秦代的石刻開闢了銘刻文字的新紀元，為漢代碑刻文字做好了鋪墊，從而在其身後形成了中國書法歷史上源遠流長的石刻書法藝術的體系。

總之，秦代所確立的印章制度，小篆文字式樣的形成，以及前所未有的石刻作品，造成了印章發展史和石刻發展史

上承上啟下的重大作用，為漢印的進一步發展和漢代碑刻的發展奠定了堅實的基礎。

閱讀連結

秦始皇統一全國以後，曾分別於西元前二一九年、西元前二一八年、西元前二一〇年三次大規模巡視沿海地區，除宣揚他統一四海的功德，鞏固中央集權外，主要是為了求取長生不老藥，借助藥物使自己長生不老。

在第三次東巡時，秦始皇等人乘船至萊州灣西岸，在返回咸陽的路上，病故於沙丘平台，即現在的河北平鄉境內，年僅五十三歲，至死也未能吃到他認為存在的長生不老藥。傳說徐福送走秦始皇以後，帶領著童男女和五穀百工入海求仙，隨後東渡日本。

▌漢代官印的史學價值

中國的官印肇始於先秦，經秦代的過渡，在漢代長達數百年的時間裡，無論其規模、體制還是藝術性都得以發展、完備，並達到了歷史的高度，形成了中國印章發展史上第一座高峰。

漢代官印不僅存世數量較大，而且鮮明地反映了漢代社會的政治、經濟和文化等方面的發展變化情況。故有漢代「史在官印」之說，顯示出其重要的史學價值。

西漢早期，官印與秦代有相似之處，很多仍存田字格。大約在漢惠帝後逐漸定型，呈現出素面無格，無邊框，僅用

篆書陰刻，字體勻稱方正的特徵。形制以正方形為主，邊長在二釐米三釐米之間，即所謂「方寸之印」。

漢代也發現相當數量的「半通印」，大小為正方形的一半。以印文看，「半通印」除地方低級吏員的職名之外，多為官府機構名稱，如「器府」、「馬府」、「倉印」、「庫印」、「少內」、「保虎圈」等。

後世文獻中曾記載漢代將官印的銘文從四字改為五字，不稱「印」而稱「章」。現存實物發現的五字官印多為將軍等軍官印章。文職千石以下官員均稱「印」，並多為四字，僅兩千石級別的官員稱章，如「琅琊相印章」。

「琅琊相印章」長二·二釐米、寬二·六釐米、高一·三釐米。銀鑄，方形，龜鈕，印文為漢篆字體，白文，五字三豎行排列，右上起順讀「琅琊相印章」。印臺較厚，龜鈕覆圓甲，上施環級，龜首前伸，「相」字「目」旁上加一短豎畫，為東漢時印文特點。

此印銀質龜鈕，與史籍所記之漢官印制相合，為東漢時王國官印。東漢時琅琊國為劉京封國，此印即劉京一系的琅琊國之物。

西漢前期官印文字筆畫較細，字形圓潤多變。西漢中期以後官印銘文筆畫粗，起筆收筆均顯方正整齊，字形也變得方正謹嚴，很少見圓形轉折。新莽時期印章製作精美，採用古式，形制較西漢印章較小，印文多為五字或六字。書體整齊，筆畫略纖細，並增加了「子」、「男」等五等爵名稱。

東漢時期官印形制與西漢時期官印相近，一般為二‧五釐米見方。現存東漢官印中，鑄文較少，鑿刻印章增多，不如西漢官印的銘文書法謹嚴雄渾，但書體仍顯方正，筆畫粗壯。如「征羌國丞」印等。

　　銅瓦鈕「征羌國丞」印，印面長寬各二‧二釐米，通高一‧七釐米。此印為銅鑄，方形，瓦鈕。印文為漢篆字體，白文，兩豎行排列，右上起順讀「征羌國丞」四字。為東漢時的侯國官印。

　　兩漢時期的官印鈕制以龜鈕、瓦鈕與鼻鈕為主，頒發給邊疆少數民族的印章分別作駝鈕、羊鈕、蛇鈕等。如青海「漢匈奴歸義親漢長」駝鈕印、雲南「滇王之印」蛇鈕印等。

　　「漢匈奴歸義親漢長」印通高二‧九釐米，邊寬二‧三釐米，駝鈕高二‧一釐米，厚〇‧八釐米。銅質，方座，駝鈕，駱駝屈肢跪臥，昂首向前。朱文刻篆「漢匈奴歸義親漢長」八字，是東漢中央政府賜給匈奴族首領的官印，其中「歸義」是漢政府給予其統轄的周邊民族首領的一種封號。

　　漢代匈奴的主體並沒有到達青海，但有一支起源於甘肅張掖一帶的匈奴別部「盧水胡」，在東漢時已越過祁連山而和青海東部湟中一帶的月氏胡與羌人雜處。此印所稱的匈奴，即指盧水胡而言。

　　「滇王之印」是從晉寧石寨山古墓群中發掘出來的。「滇王之印」用純金鑄成，金印重九十克，印面邊長二‧四釐米見方，通高二釐米。蛇鈕，蛇首昂起，蛇身盤血，背有鱗紋。

　　這是雲南隸屬中央最早的物證。「滇王金印」的印章等級，根據東漢衛宏所撰記載漢代官制的《漢舊儀》規制，當屬列侯的規格，但卻是王印，這表明滇王國同西漢中央王朝有著密切的政治關係，是一個有特殊地位的封國。

　　西元前一〇九年，漢武帝出兵征討雲南，滇王拱手降漢，漢武帝在其故地設益州郡，封滇王國國王為「滇王」，並賜「滇王之印」。漢武帝賜印後，對雲南實行羈縻政策。

　　「滇王之印」的出土，不但確證了「古滇國」的存在，同時也證明了司馬遷《史記》記載的可靠性。就是說，一顆金印，既證明了雲南古代歷史，也證明了中國古代歷史。在考古學上，像這樣出土文物與歷史文獻相一致的情況並不多見。這也是為什麼「滇王之印」會由國家徵調而入藏於中國國家博物館的原因之一。

　　兩漢時期官印的厚薄及鈕式形狀有一定的變化過程。漢代初期，以瓦鈕、鼻鈕為主，同時出現蛇、龜鈕。文景時期，印體較薄，龜鈕、鼻鈕成為官印主要鈕式。龜鈕龜腿短，身體扁平，頭部微突。鼻鈕略圓，鈕面較窄。

　　漢武帝以後的西漢官印以龜鈕和瓦鈕為主。龜鈕龜身體較高，背部隆起，有六角形甲紋。瓦鈕較薄，鈕面寬大。

　　新莽時期鈕式與西漢後期相同，但較精美。東漢中期以後，官印體加厚。龜鈕的龜頸部加長，背部呈圓形隆起，鈕身增厚。

　　漢印的質料來源多樣，有金、銀、銅、玉、石、木、瑪瑙等，以銅質鑄文的璽印最多。石質印章刻文多較簡劣，如

湖南長沙月亮山出土的「陸梁尉印」，長沙漢墓出土的「長沙祝長」，湖南常德南坪出土的東漢「酉陽長印」等，應為殉葬明器石印。

同樣，木質印章也用於殉葬用冥器，如湖北江陵鳳凰山十號西漢墓所出「張伯」、「張偃」木印，湖南長沙馬王堆一號西漢墓所出的「妾辛追」木印等。

金、銀質地印章比較少見，多為高級官員與帝后一級人物所用。如出土於西漢南越王墓的「文帝行璽」和「右夫人璽」金印，陝西陽平關發現的東漢金印「朔寧王太后璽」，江蘇邗江甘泉二號東漢墓附近出土的金印「廣陵王璽」，江蘇邗江甘泉西漢木椁墓所出「妾莫書」銀印等。

「文帝行璽」金印為方形，龍鈕金印，通高一‧八釐米，邊長三‧一釐米，重一四八‧五克。印面呈田字格狀，陰刻「文帝行璽」四字，小篆體，書體工整，剛健有力。鈕作一龍蜷曲狀，龍首尾及兩足分置於四角之上，似騰飛疾走。

這枚金印鑄後局部又用利刃鏨刻而成，出土時印面槽溝內及印臺四周壁面都有碰痕和劃傷，並遺留有暗紅色印泥，顯系長期使用所致，說明金印是墓主生前的實用印。它是漢墓考古出土的形制最大的一枚西漢金印。

「文帝行璽」的主人趙眜是中國嶺南地區南越國的第二代國王，於西元前一三七年自稱「文帝」。此印文為莊重靜穆的陰刻篆書，印鈕為象徵皇權至尊的盤龍。龍首上昂，隆腰卷尾，尤其是弓起的龍脊，既利於手持，又強調出龍身「S」

形騰翻的動勢，集實用功能和裝飾效果於一身，構思設計十分巧妙。

「右夫人璽」金印，邊長二‧一五釐米，寬二‧一五釐米，通鈕高一‧五釐米，重六十四克，是南越王墓中出土的三枚金印中尺寸最小的一枚，但為四個夫人中唯一的黃金印璽。金印以龜為鈕。

按照漢代禮制，夫人是皇帝和諸侯王妃妾的稱號，可以推斷，右夫人等四位夫人的身分是南越國後宮的妃妾。右夫人的隨葬品數量多、品質精。漢代以右為尊，說明她應是諸妃之首。

「朔寧王太后璽」各邊長二‧四釐米、高二釐米，金質，龜鈕，白文，篆書。印面刻「朔寧王太后璽」六字，重一百〇九克。印鈕龜頭微昂起，背圓，龜甲飾重環紋，製作精細。此式龜鈕官印流行於西漢中期至東漢早期。

「廣陵王璽」金印是極其特殊的一件。該印由高純度黃金製成，重一二二‧八七克。龜鈕，鈕高二‧一二一釐米，臺高〇‧九四五釐米。其龜鈕製作精緻，紋飾精美，印文陰刻篆書「廣陵王璽」，布局疏密有致，行筆直中有曲，流暢和諧，堅挺飽滿。

從藝術價值來說，漢代是中國印章制度的鼎盛時期，而「廣陵王璽」是漢印精品中的精品，被視作文物斷代的標準器物。印文是篆書，但隸書的意味明顯，轉折和收筆很方正，字跡蒼勁古樸，端莊凝重。同時，它有極高的歷史價值。漢代諸侯王的印章，在尺寸、重量和形制上都有嚴格規定，「廣

陵王璽」的發現印證了典籍的記載,造成了「證史」和「補史」的作用。

「妾莫書」銀印長一‧九釐米、寬一‧九釐米、高一‧七釐米。此印為方形、龜鈕、銀質,龜昂首匍匐狀,龜甲紋飾清晰,印文「妾莫書」三字為白文篆體。對於研究廣陵國王宮中內官的制度提供了珍貴的實物資料。

此外,漢代一些高級官員印章還採用銅質鎏金的方式,如湖南長沙馬王堆二號西漢墓出土的銅質鎏金「長沙丞相」印與「軑侯之印」等。

長沙馬王堆二號漢墓主人是利蒼,「長沙丞相」印與「軑侯之印」都是利蒼的官印。他早年隨漢高祖劉邦打拚天下,後分封為軑侯。利蒼為長沙國丞相。所任職的長沙國,即為漢初的吳芮長沙國。

漢代官印均由中央官署製造頒發,免職後要予以上交。所以,在墓葬中所出官印大多為複製品,而非實用官印。而在遺址中發現的官印則有可能是實用品。

漢代官印不僅具有迷人的藝術魅力,它所反映的史學價值,體現了當時的大一統思想,對中華民族傳統文化產生了深遠影響。

閱讀連結

一九七三年底至一九七四年初,考古人員相繼對馬王推漢墓的第二號墓進行了挖掘。經過辛苦工作,在墓中發現「利蒼」、「軑侯之印」、「長沙丞相」三顆印章。其中「利蒼」

印為玉製，頂方形，長寬各二釐米，字體為陰文篆體；另外
兩顆為龜鈕鎏金銅印，長寬各為二 · 二釐米，同樣用陰文篆
刻。

至此，馬王堆漢墓主人的身分就很明確了，二號漢墓主
人為軑侯利蒼，一號漢墓的主人是利蒼的夫人辛追，而三號
墓的主人則是利蒼的兒子。可見漢代官印的史學價值。

▍漢代私印的藝術價值

中國私印肇始於先秦，並伴隨著官印的發展。與大小用
字相對統一規範的官印相比，私印成為漢代印工自由馳騁玄
思妙想的廣闊天地。因其格式、用字、大小變化豐富，故有
印家說「藝在私印」，私印以藝術價值見長，充分顯示了漢
代工匠的巧思。

漢代的私印可分為姓名印、吉語印、肖形印三類，其中
以姓名印最多。西漢早期的私印，繼承秦印遺風，一般印面
較小，常用田格或邊框。

西漢早期私印流行的鼻鈕也如戰國作風，即印臺與鼻穿
間有一層至數層的過渡，以後界格邊框使用漸少。

西漢早期也流行兩面印和臣妾印。兩面印一般一面是姓
加上名，另一面是表字。古人名和字是一個人不同時期不同
場合用的兩種不同稱呼名字，如「陳毋忌·信士」，「毋忌」
是名，「信士」是字。

古人生下即有了名，二十歲成人舉行冠禮後，為了表示
對名的尊重，另外再取一個字，朋友之間只稱字而不能呼名。

字是對名的引申與深化。如陳毋忌的名「毋忌」是不猜忌的意思，他的字「信士」可解釋為相信他人、講究真誠，是對「毋忌」的引申。

有時兩面印和臣妾印往往合二為一，如「氾達·臣達」兩面印。臣妾為舊時男女的自謙之稱，非如後世僅限皇帝官吏和丈夫妻子之間。

據考古學家考證，有姓名的一面用於平行文書，而有臣字的一面則施於上行文書。此時的姓名之下有的加「印」或「之印」。大小多在一·一釐米至二·三釐米之間。另外，此期玉印和鳥蟲篆印都已成規模。

西漢中期漢武帝至漢昭帝，私印的印文稍趨方折，如「閔其辰」印。還出現了套印這種新的形式，其印文組合上除姓名下加「印」或「之印」，還加「信印」和「私印」的，如「王羊信印」。在印面構成上，出現朱白相間印和圖文混合印。

在印文設計中，如果文字繁簡差別很大，往往是一個令人頭痛的事情。漢代人巧用朱白相間的方法解決了這一矛盾，精心組合的朱白相間印往往難辨孰朱孰白，饒有興味。此類印按朱文、白文的字數多少不同，可分為一朱一白、一朱二白、二朱一白、一朱三白、三朱一白和二朱二白等。

圖文合璧的印章也是漢代人的一大創造，印文與圖案相得益彰，十分別緻。如「樊委」印，姓名兩側飾以左青龍、右白虎，這種配製或有闢邪之意。

金石之光：篆刻藝術與印章碑石

空前發展 完善成制

　　在印文排列上，西漢中期新出現了回文印形式，如「楊輔王印」，即姓和「印」居一側，雙名居一側，取雙名不相分離之意。

　　西漢晚期承襲了中期作風，只是白文印更趨方挺，一部分私印不似前期規整嚴謹。如同新莽官印的精工和典麗一樣，新莽私印在整個兩漢中也以工致和篆法精妙見長。

　　西漢官私印往往大小風格上有一定區別，新莽私印有些與官印十分接近，如西安發現的「司徒中士張尚」印即為新莽印。

　　「司徒中士」為王莽遵《周禮》而重新採用的周代官名。漢代規定，官吏升遷或死亡，印、綬皆要交公。官職高者去世時，朝廷可能重賜原用官印的仿製品以為殉葬之用。但官位不高者則難享此殊榮，家人仿製原官印又有「私刻公章」之嫌，於是官名與姓名混刻以充冥器，實為兩全其美之事。

　　類似的印章還有「使掌果池水中黃門趙許私印」等。另外還有不加官名但大小規格絕類官印者，如「楊肜之信印」、「杜嵩之信印」、「姚豐之印信」等。當然王莽時期也有一些私印，如同西漢私印一樣尺寸遠小於官印，但同樣精淳可人。

　　東漢時期，一方面印章形式日見豐富，除方形、長方形、圓形外，還有一些極為別緻的形狀如連珠印中的三圓式、四圓式、倒品式、四瓣式等。另一方面印章鈕式日趨精巧，工藝高超。龜鈕二套印和闢邪鈕三套印堪為其代表。

東漢私印也有刻鑿草率的一面，有些印章篆刻有走下坡路的趨勢，筆道方直，缺乏圓厚之恣，印藝已露頹廢衰落之勢。

從總體上看，漢代私印藝術在鈕式和篆刻兩個方面比較有特點。漢代私印所用鈕式，包括吉語印和肖形印在內，玉印和銅印的鈕式各有不同。玉印均覆斗鈕，銅印鈕式則主要有以下三類：

一是鼻鈕。漢初鼻鈕私印有的背面平，鈕小，有的背面有臺，呈壇狀，後人習稱壇鈕，形制受古璽及秦印的影響。漢文景以後，壇形鼻鈕印逐漸消失，漢武帝至東漢時期，鼻鈕印背面均無臺，鈕面加寬，跨度加大，有的印鈕兩端立於印背中央，呈覆瓦狀，後人稱瓦鈕，有的印鈕兩端鑄於印背邊緣，呈橋狀，後人稱橋鈕。

二是龜鈕。始見於漢文景時期，初期的形體較小，龜身平狀，龜頸不伸出，只露龜首。漢武帝以後龜作立狀，首微昂，背隆起，龜甲多飾六棱重環紋，製作精緻，形態逼真。

三是獸鈕。西漢流行虎鈕，東漢流行闢邪鈕。

除上述三種主要鈕式外，還有楔形鈕、帶勾鈕及無鈕的圓形、方形穿帶印等。

漢代私印的篆刻變化萬端，布局嚴整巧妙，有很高的藝術價值。漢初印所用文字為標準小篆，筆畫圓轉，線條柔曲，印面四周有邊框，加豎格或日字格，與秦印相近。

漢文景以後，漢印面貌逐步形成，至漢武帝時已完全擺脫了秦印的影響，進入成熟階段。這時的姓名印，所用字體

有三種：一是繆篆，筆畫盤屈曲折，構圖茂密；二是鳥蟲書，筆畫盤曲並兩端做蟲鳥狀；三是摹印篆，始於秦代，略異於周時的金文和石刻文字。

前兩種屬美術篆體，除見於印章外，還見於漢代瓦當及漢早期銅器。後者則是當時刻印專用字體，以筆畫蒼勁雄健，體態方正寬博為基本特點，其篆法變化很多，筆畫有的圓轉，有的平直方折，有的末端齊平，還有的作刀尖狀。

印面構圖則講究透過每字所占空間位置的變化來達到印面整體的完美，或採用陰、陽文相間，印文四周加幾何紋、四神紋等手法，使印面更加秀麗雅緻。

漢代私印所確立的藝術典範，奠定了印章藝術的法則，成為後世印人的金科玉律，奉為圭臬。

閱讀連結

漢代私印所用的繆篆篆刻工藝，是在秦代「摹印篆」的基礎上發展起來的。繆篆多趨方整和比較均勻，有時甚至採取挪移的方法以便安排，但稍粗放一些，而日益向結構勻稱和線條圓轉方面發展，乃至雖無框格，大小平整變可齊同，其字體綢繆屈曲，筆畫飽滿。到新莽時，這一篆刻技術被冠以繆篆之名。

繆篆印章作者，每字往往以橫筆或豎筆各六畫組成，或接近於六畫之數，只要不礙於辨識，或省或增，務求疏密有致。

漢代碑石的篆刻成就

在兩漢時期的碑、墓記、碣、摩崖、石經等文字石刻中，西漢時期的作品發現甚少，絕大部分是東漢時期創作的。

碑系長方形石刻，由趺、碑身、碑首三部分組成。趺即碑座，碑身刻文，碑身的上端是碑首，碑首往往有題額，也稱碑額。

漢代碑文多為隸書，碑額多為篆書。漢碑一般為方趺，個別也有龜趺的。碑首有圭形和圓形之分，漢代多為圭形碑首，在碑首和碑身之間有圓孔，圭首和圓首也有有圓孔的。漢碑一般沒有紋飾，但也有在碑首刻龍和四神圖像的。

墓記也稱始於東漢時期，當時未成定製，也未見有自稱墓誌的。有的略近方形，有的長方形，也有圭形似碑的。

墓記置於墓內，或刻於墓內石壁上。還有刻於墓祠內的。石經的碑身為長方形，兩面刻字，形制與碑相似。另外，還有附刻於建築物上的文字，如闕身上所刻的題記，以及墓室「黃腸石」上的刻字等。

碑刻的內容大體可分為頌功、記事、墓碑和墓記、契約、經典五類，其中以頌功、記事及墓碑和墓記三類發現較多。

頌功的碑刻，有些除記頌某人的功德外，往往在碑陰及碑側，刻有資助立碑的門生故吏的姓名和資助錢數。

著名的頌功碑刻有：《劉平國碑》記述龜茲左將軍劉平國等人開山建關的事跡，所以也稱《劉平國開道記》；《西狹頌》記頌武都太守李翕平治理西狹閣道的事跡；《裴岑紀

功碑》記頌敦煌太守裴岑戰勝匈奴呼衍王的事跡；《曹全碑》記述郃陽縣令曹全的家世和事跡，碑陰刻有立碑故吏等姓名及資助錢數；《張遷碑》記張氏祖先及張遷為穀城之長時的政績，碑陰刻有立碑官吏姓名及出資錢數。

記事碑刻包括事件、詔書、奏文、公文文書等內容。

著名的有：《乙瑛碑》記述漢魯國相乙瑛請求於孔廟置卒史執掌祭祀的往返公文，以及對乙瑛的讚辭；《禮器碑》記述魯相韓敕修飾孔廟和製作禮器等活動，碑陰及兩側刻有立碑官吏姓名和資助錢數；《張景碑》記述張景包修堆在堤壩上準備搶修用的土堆等設施，以免其本家世代勞役的事。

墓碑、墓記刻有逝者的姓名、籍貫、生平經歷、死亡日期、家族世系，以及對逝者的頌辭。墓碑立於墓前，碑陰和碑側常刻有門生故吏的姓名，有的刻逝者的家族世系。

著名的墓碑有：《鮮於璜碑》記述鮮於璜的生平經歷，最後官職為雁門太守，碑陰記述其家族世系；《孔宙碑》記述孔宙生平事跡，碑陰開列門生、故吏、弟子、門童等姓名籍貫。

墓記置於墓內，其特點是有四言韻文，以頌揚逝者並表哀悼，例如：《馬姜墓記》記述馬姜生平和家世，姜為賈仲武妻，伏波將軍馬援之女；《許阿瞿墓記》，記述五歲的許阿瞿的死亡年月日，以及對逝者的哀悼；《繆宇墓記》記彭城相繆宇的生平。

除了碑和墓記，還有碣、摩崖、石經等石刻。碣為立石刻字，形制在方圓之間，上小下大，無嚴格規制，著名的如《裴岑紀功碑》等。

《裴岑紀功碑》全稱《漢敦煌太守裴岑紀功碑》，碑高一·三九米，寬〇·六一米，無額，隸書六行，每行十字。記載了敦煌太守裴岑擊敗匈奴呼衍王侵擾、克敵全師的一次戰役。此事史書皆不載，故有重要的文獻價值。

此碑隸法簡古雄勁，兼有篆意，為著名的漢碑之一。字體系以篆入隸，圓勁古厚，氣勢磅礴。字形較他碑為長，寬博大度，章法茂密。

摩崖系利用天然崖壁刻石，現存最早的摩崖為東漢時期的褒斜道石刻。褒斜道是古代由關中越秦嶺入蜀的交通要道，石刻主要是記頌開通此道的功德。

褒斜道石門的東西兩壁及附近，現存古代摩崖石刻百餘品。其中以漢魏刻石為主體的十種，世稱「石門十三品」。記頌東漢開通褒斜道事跡的有《鄐君開道碑》、《楊君石門頌》等。

《鄐君開道碑》又稱《鄐君開通褒斜道刻石》，俗稱《大開通》或《開道碑》。記載了漢中太守鉅鹿鄐君奉詔開通斜棧道的巨大工程。

此碑書法結字方古舒闊，因自然石勢作字，字之大小及筆畫的長短、粗細皆參差不整，沒有波磔，天真樸拙而很有氣勢，保留了早期隸書的許多特點。

金石之光：篆刻藝術與印章碑石

空前發展 完善成制

《楊君石門頌》全稱《漢司隸校尉楗為楊君頌》，又稱《楊孟文頌》。內容為漢中太守王升表彰楊孟文等開鑿石門通道的功績。

此碑字跡放浪形骸，天真自然，書法古拙自然，富於變化。每筆起處以毫端逆鋒，含蓄蘊藉；中間運行遒緩，肅穆敦厚；收筆復以回鋒，圓勁流暢。通篇字勢揮灑自如，奇趣逸宕，素有「隸中草書」之稱。顯示出上承篆隸，下啟行草的特徵。

《楊君石門頌》對後世影響很大。中國最大的綜合性辭典《辭海》初版封面上的「辭海」二字就源於漢代石崖摩刻《楊君石門頌》。

漢石經通稱《熹平石經》，是東漢靈帝時刊立的。從西元一七五年始刻，到西元一八三年完成，歷時九年。這部石經是東漢學者、書法家蔡邕倡議建立的，並親手參與經文的書寫。這是中國有石經之始。

漢石經因為是熹平年間始刻的，所以後人習慣上稱《熹平石經》，與其他朝代所刻的石經加以區別。此外還有稱《一字石經》、《一體石經》、《今字石經》的。因為漢石經只用隸書一種字體書寫，以區別於魏石經，因為魏石經是用古文、篆、隸三種字體書寫的。

《熹平石經》共四十六塊，全部用隸書書寫，碑石正反兩面刻字。石經立在洛陽太學講堂東側的瓦屋裡，並且有專人看守。幾經動亂，原碑早已無存。自宋以來，常有殘石出

土，據說現已集存八千多字，字體方正，結構謹嚴，是當時通行的標準字體。

《熹平石經》碑高三米多，寬一‧五米。所刻經書有《周易》、《尚書》、《魯詩》、《儀禮》、《春秋》和《公羊傳》、《論語》。除《論語》外，皆當時學官所立。石經以一家本為主而各有校記，備列學官所立諸家異同於後。《周易》、《尚書》、《儀禮》三經校記不存，無可考；《魯詩》用魯詩本，有齊、韓兩家異字；《公羊傳》用嚴氏本，有顏氏異字；《論語》用某本，有毛、包、周諸家異字。

《熹平石經》無論在內容上還是在形式上都產生了巨大的影響。它訂誤正偽，平息紛爭，為讀書人提供了儒家經典教材的範本。開創了中國歷代石經的先河。用刻石的方法向天下人公佈經文範本的做法，自漢代創例後，又有魏三體石經、唐開成石經、宋石經、清石經。同時，佛、道等諸家也刻有石經，構成中國獨有的石刻文獻。

漢代刻石書法藝術成就很高，書體基本上是方整小篆，從而形成了漢篆體方、筆挺，結法密的特點。尤其是方折筆勢，從書法發展來說，它是秦篆過渡到漢篆，以至漢隸的重大發展。儘管這些刻石的字數不多，但它是研究中國漢字字體演變的重要實物資料。

就碑刻書法而言，碑刻在西漢時，極為罕有，到了後西漢後期突然大增，即到了東漢，隸書逐漸成熟，東漢前期的隸書碑刻和刻石，由於它是承襲了西漢末期的書風，所以其筆畫無波勢和有波勢的兩種風格並存。

金石之光：篆刻藝術與印章碑石
空前發展 完善成制

　　到東漢中期以後，由於當時樹碑的風氣很是盛行，石刻漸多。這時期的漢隸比起東漢初期，其點畫撇捺顯明，已完全脫離了篆意，已變為純粹的隸書了。到了漢桓帝、漢靈帝時，隸書定型化，即漢隸已到了完全成熟的時期。

　　這個時期，漢碑的精華，包括筆法、結體、風韻和格調，而且是大力加工和異彩紛呈的時期，因而書法日趨精巧了。這種法書出自森嚴的官定標準書體，成為漢隸的極盛時期。並且遺留下許多碑版，漢末以來陸續有所發現。

　　由於在東漢時期樹碑立傳之風很是盛行，碑版書法多種多樣，筆法互異，體態不一，風格亦不一，但都屬成熟的隸書，成為後人學習的善本，其最具有代表性者亦相當多。倘按風格神韻，大致可分為五大流派：

　　屬於工整精細，法度森嚴一派的有《乙瑛碑》、《史晨前後碑》、《禮器碑》等，是隸書的正宗。

　　屬於飄逸秀麗，圓靜多姿一派的有《曹全碑》、《孔廟碑》、《韓仁銘》等，這一派是漢隸的精品。

　　屬於風神縱逸，爛漫多姿一派的有《石門頌》、《楊淮表》、《封龍山頌》等。

　　屬於方整寬厚、茂密雄強一派的有《張遷碑》、《鮮於璜碑》、《衡方碑》等。

　　屬於氣度寬闊，厚重古樸一派的有《郙閣頌》、《魯峻碑》、《夏承碑》等。

墓碑在漢代占據主要地位，在中國東漢初期開始流行起來。從那時起，立碑的習俗就一直延續到現代。所以，至今保存下來的各個歷史時期的石碑，成為中國古代書法發展演變的可靠見證。

閱讀連結

蔡邕是東漢文學家、書法家，他不僅功在《熹平石經》，還創造了書法中一種特殊的筆法「飛白體」。相傳是蔡邕受了修鴻都門的工匠用帚子蘸白粉刷字的啟發而創造的。

「飛白體」的筆書有的地方呈枯絲平行，轉折處筆畫突出，在書寫中產生力度，使枯筆產生「飛白」，與濃墨、漲墨產生對比。利用「飛白」使書寫顯現蒼勁渾樸的藝術效果，使作品增加情趣，豐富畫面的視覺效果。當然書法的功力在「飛白」中也能充分體現出來。

漢魏石刻的書法藝術

漢魏石刻與書法完成了完美結合，石刻所體現的書法藝術，在《漢魏十三品》摩崖石刻中得到了鮮明體現。因其位於石門，又稱「石門十三品」。

《漢魏十三品》在褒斜道附近，是陝西穿越秦嶺的古代交通要道。這條要道北起眉縣斜谷，南至漢中褒谷，全長約兩百三十五公里，始建於戰國時期。道的南端有一隧道，稱為石門，是中國古代第一座利用「火焚水激」方法而人工開鑿的隧道。

金石之光：篆刻藝術與印章碑石
空前發展　完善成制

　　隧道東西兩壁和洞外南北數里的險坡、斷崖以及褒河水中、沙灘的大石上，多有由漢及宋的摩崖石刻，有的是歷代開通、復修褒斜道、石門和山河堰工程情況的記載，有的是參觀、遊覽的留念題記。其中最為書法家稱頌的珍品，即所謂《漢魏十三品》。其中漢魏時期的書法以篆隸體為主，其珍品尚屬罕見。

　　第一品《石門》摩崖，上刻「石門」二字，為隸大字摩崖，是狀物抒懷之作。

　　第二品《鄐君開通褒斜道》，又稱《鄐君開通褒斜道刻石》，俗稱《大開通》或《開道碑》，刻於石門洞南山崖上。東漢明帝永平年間的西元六十三年刻成，字體界於篆隸之間。此碑由於被山土埋沒，直至一千餘年後的南宋時期才被發現。

　　此石據銘文記載，東漢永平年間的六十三年，漢中太守鉅鹿鄐君奉詔用廣漢、蜀郡、巴郡刑徒兩千六百多人，動工開通斜棧道，工程歷時三年之久。另據史籍記載和考查，該棧道上著名的古石門隧道，就是由鄐君主持在這段時間首次開通的。

　　此石書法氣魄宏偉，布局飽滿，筆劃較細但遒勁有力，融入篆意，高古偉岸，加上天然石紋背景，更增添一種奇趣。其結字方古舒闊，因自然石勢作字，字之大小及筆畫長短、粗細皆參差不整，沒有波磔，天真樸拙而很有氣勢，保留了早期隸書的許多特點。

　　第三品《鄐君碑釋文》，位於第二品下方，是南宋南鄭縣令晏袤的題記，刻於宋光宗紹熙年間的西元一一九四年，

是楷書作品。晏袤是南宋紹熙年間南鄭縣令，性嗜古，尤工隸書，號稱有宋以來寫隸第一高手。

西元一一九三年，刻於東漢明帝永平年間的《鄐君開通褒斜道》，因為雨水沖刷，顯露出來。晏袤發現後非常興奮，於是在原摩崖下方另刻了一方摩崖，即將這方漢代摩崖初次發現的經過情況，以及原刻文字的內容加以註釋，考古學家稱之為《鄐君碑釋文》摩崖。

第四品《李君表》，或稱《右扶風丞李君通閣道記》、《漢永壽石門殘刻》。李君名李寓。東漢順帝永建年間刻。內容是頌揚李寓修建褒斜棧道的功績。該石刻位於石門洞北口外的西壁，但早被泥沙封閉，直到一千多年後的清同治時的西元一八七四年才被發現。

《李君表》通高七十釐米，上沿寬四十釐米，下沿寬四十三釐米，隸書。字跡多漫漶，結體較方整，隸法古拙質樸。

第五品《石門頌》，全稱《漢司隸校尉犍為楊君頌》，又稱《楊孟文頌》、《楊孟文頌碑》、《楊厥碑》。東漢建和年間刻，隸書。額題「故司隸校尉犍為楊君頌」。楊君名渙，字孟文。碑文有「漢明帝永平四年楊孟文所開，逮桓帝建和二年，漢中太守同郡王升乃嘉其開鑿之功，琢石頌德雲」。

《石門頌》原刻為豎立長方形，二十行，每行三十字至三十一字不等，縱兩百六十一釐米，橫二百〇五釐米。全文共六百五十五字。內容為漢中太守王升表彰楊孟文等開鑿石門通道的功績，文辭為東漢漢中太守王升撰。

金石之光：篆刻藝術與印章碑石
空前發展 完善成制

　　《石門頌》的藝術成就，歷來評價很高。其結字極為放縱舒展，體勢瘦勁開張，意態飄逸自然。多用圓筆，起筆逆鋒，收筆回鋒，中間運筆遒勁沉著，故筆畫古厚含蓄而富有彈性。通篇看來，字隨石勢，參差錯落，縱橫開闔，灑脫自如，意趣橫生。

　　《石門頌》為漢隸中奇縱恣肆一路的代表，素有「隸中草書」之稱。文中「命」、「升」、「誦」等字垂筆特長，亦為漢隸刻石中所罕見。

　　《石門頌》摩崖石刻是中國著名漢刻之一，它與洛陽《郙閣頌》、甘肅成縣《西狹頌》並稱為「漢三頌」。《石門頌》是東漢隸書的極品，又是摩崖石刻的代表作。它對後來的書法藝術發展產生了巨大的影響。被人們稱之為國之瑰寶，清代書法家、篆刻家張祖翼評論說：

　　三百年來習漢碑者不知凡幾，竟無人學《石門頌》者，蓋其雄厚奔放之氣，膽怯者不敢學也，力弱者不能學也。

　　第六品《楊淮表記》，全稱《司隸校尉楊淮從事下邳湘弼表記》，亦稱《楊淮碑》。刻於東漢熹平年間的西元一七三年。

　　楊淮是《石門頌》中司隸校尉楊孟文的後人，他的同郡人卞玉看到《石門頌》表彰楊孟文開通石門的功績後，就把楊的後人楊淮、楊弼兄弟兩人的官職和政績追述刻石，故又稱《卞玉過石門頌表紀》。

《楊淮表記》為摩崖隸書，碑文七行，每行二十五至二十六字不等，共計一百七十三字。該碑書法奇逸古雅，與《石門頌》相近。

　　《楊淮表記》書法雄古遒勁，筆勢開張，用筆沉著扎實，結字參差古拙。其章法，因石勢而書，縱成列，橫不成行，字態因字立形，疏宕天成。如第六行「也」字為此行末字，故形體較大，第七行「過、此、追、述」四字，波筆舒展，極盡開張之勢。

　　若將此刻與《石門頌》、《開通褒斜道摩崖》等視為一組，與同時期山東曲阜一帶《史晨碑》、《孔彪碑》等廟堂碑相較，則見兩地迥異之地域書風。

　　第七品《玉盆》，「玉盆」兩字刻於石門南褒河水中的一塊大石上，其石自然如盆狀，光潔如玉，石的周圍刻有題記「窮溪河之勝，刻玉盆之陽」。尚有其他題字，但均已剝蝕，不可辨認。

　　「玉盆」二字為漢隸，相傳是「漢三傑」之一張良所書，為《漢魏十三品》中的四方漢隸中最早的書刻，歷代名家在「玉盆」處多有題詠。

　　第八品《石虎》，高一百釐米，寬五十釐米。隸書「石虎」二字刻於石門對面稍南褒河東岸石虎峰下，旁有小款隸書「鄭子真書」。

　　「石虎」二字工穩厚拙，據說西漢隱士鄭子真看到山峰極像石虎，是其抒懷之作。但是否出自鄭子真手筆，尚待論定。

第九品《袞雪》，「袞雪」二字刻於石門洞南褒河水中的大石上，隸書。河中流水衝擊大石，激浪翻濺如滾滾雪花狀，故稱「袞雪」。因刻石左下角有「魏王」二字，故疑為曹操所書。

也有人認為「袞雪」二字並非曹操所書，因曹操到漢中時尚未封魏王，不可能自稱魏王，並且「魏王」二字的風格顯然不同於「袞雪」二字，很可能是他人加上的。故此刻石究竟為何人所書尚無定論。

「袞雪」二字近篆而非，屬隸又違，行筆縱放不羈，確有波濤澎湃之勢，表現出曹操的風采神韻與魏武精神。「袞」氣勢磅礴，充滿剛毅，好似一個像形字，上邊三點一口似水花，下邊一撇一捺一豎鉤，三鉤均朝上翹起，像湍急的水流，給人以張揚、不羈、活潑、沸騰、激盪、舞動的陽剛之氣。「雪」字平和、內秀、收斂、平靜、樸實、飄飄灑灑，柔情萬種，合二為一，陽剛而不失柔美。

第十品《李苞通閣道》碑，又稱《李苞通閣道題名》，刻於石門洞北口外石碑上。曹魏景元年間的西元二六三年刻，碑文為：

景元四年十二月十日，蕩寇將軍浮亭侯李苞字章，將中軍兵、石、木工二千人始通此閣道。

碑文下方還刻有南宋寧宗慶元年間的西元一一九五年中秋日，還有南鄭縣令晏袤的釋文題記。

該摩崖石刻雖寥寥數言，卻是簡明樸素的紀實之作。它基本反映了當時修道的規模及其經過，對後人研究三國時期

的政治、經濟、軍事、交通及書法藝術，提供了彌足珍貴的依據。

第十一品《釋潘宗伯、韓仲元李苞通閣道題名釋文》摩崖，簡稱《潘宗伯、韓仲元》，位於石門北口洞上方。南宋晏袤解釋潘宗伯、韓仲元閣道題名、李苞通閣道記的內容，是宋代仿寫漢隸的好作品。

第十二品《石門銘》，全稱《泰山羊祉開復石門銘》。北魏宣武帝永平年間的西元五〇九年正月，太原典簽王遠書，由河南郡口陽縣石師武阿仁鑿刻於陝西褒城縣東北褒斜谷石門崖壁。

漢中褒斜谷口是褒斜道最險要的隘口，絕壁陡峻，山崖邊水流湍急，很難架設棧道。東漢永平年間，漢明帝下詔在最險之處開鑿穿山隧道，歷時六年而成，古稱「石門」，後來石門道破廢，北魏梁、秦二州刺史羊祉重修褒斜道。《石門銘》就是為紀念此事而作的，為著名摩崖石刻。

《石門銘》是北魏體書格的典型，後來清代學者康有為將此碑用筆歸屬圓筆一路。歷來追求北派書風的書法家筆調多從此碑出。

《石門銘》是北魏摩崖石刻的代表，也是中國書法藝術發展史上的一座里程碑。因崖面廣闊，擺脫紙張限制，大書深刻，筆陣森嚴，氣勢雄峻，故而書風自然開張、氣勢雄偉、意趣天成，表現出大樸不雕的陽剛之美，堪稱鴻篇巨製。

《石門銘》正書，凡二十八行，滿行二十二字，後段題記為七行，每行九字至十字。它吸取了處於同一地的漢隸名

品《石門頌》蒼勁凝練的篆隸筆法，筆勢與體勢則吸取了漢隸跌宕開張、奇崛大氣的特點，書風超逸疏宕、舒展自然。康有為譽之為「神品」，在《廣藝舟雙輯》中評曰：

> 《石門銘》飛逸奇渾，分行疏宕，翩翩欲仙，源出《石門頌》、《孔宙》等碑，皆夏、殷舊國，亦與中郎分疆者，非元常所能牢籠也。

書者王遠在正史中並沒有記載，但康有為推測為南北朝碑書十大書家之一。《石門銘》是魏碑中可以臨摹、借鑑的上佳範本之一，歷史上的許多著名書法家都曾得到此石的啟發。

第十三品《山河堰落成記》，又名《重修山河堰碑》，南宋光宗紹熙年間的西元一一九四年刻於原在石門洞口南右側崖際，是石門及其南北山崖的一百〇四種摩崖中最大的一塊石刻。晏袤書，隸書十六行，每行九字，字大二十釐米左右，記述了重修山河堰情況。

山河堰位於石門南的褒河中，相傳是西漢丞相蕭何修建的，而「山河堰」可能是「蕭何堰」的誤傳。此堰後經多次增修，西元一一九四年又進行了此次修復，時任南鄭縣令的晏袤參加了修復和擴建工程，竣工後他寫了這篇記事。

《山河堰落成記》暗含篆意，略參行草筆勢，整體風格取向為秦漢古韻，雍容華貴，寬博端方，造型醇古，中宮緊結，主筆誇張，點畫飛動，風神逸宕。它既繼承了漢魏書體的厚重雄強，唐楷結構的規正嚴謹，又具有宋人筆法的流暢生動。

上述《漢魏十三品》後來不在原來的山崖壁石上了，在一九六〇年代後期，國家興修水利，決定在漢中褒谷興建石門大壩，攔截褒水灌溉、發電，從一九六九年到一九七一年，將其鑿下，搬藏於漢中市博物館。

《漢魏十三品》在書法藝術上佔有重要地位，它們給人以書法藝術美的享受，是漢代以來書和刻兩者的最高藝術結晶，是研究漢隸的重要實物，在中外書法界和金石學界享有極高的聲譽。

閱讀連結

在陝西漢中褒谷中的褒河山崖，原有「袞雪」石刻。傳說在西元二一五年夏，魏王曹操帶領文官武將游於褒水，但見雲蒸霞蔚，氣象萬千。魏王興起，索來文房四寶，奮筆疾書「袞雪」二字以比喻之。文武看出「袞」字少了三點水，曹操自然明白，用手一指滾滾激流說：「這不是水嗎？」

在場的文官武將，這才如夢初醒。後來，「滾雪」景象再也看不到了，唯有「袞雪」刻石仍藏在漢中博物館。曹操詩文華蓋天下，而他的書法卻十分罕見。

▌魏晉南北朝的印章

魏晉南北朝時期，是中國歷史上封建王朝更迭最為頻繁的時期，社會出現大動盪，戰事頻仍，府衙州縣幾易其手，因而留下來官印較多。既有工藝上的承襲和發展，同時也帶有這一時期的政治色彩。

金石之光：篆刻藝術與印章碑石
空前發展 完善成制

　　這一時期的印章制度，在治印技藝上尚承襲漢代。印章形制、大小、印材、鈕式、印綬、印文，基本上與漢代相同，仍然保留漢印主體風貌並有所演變。

　　曹魏和西晉時的官印，鈕制多為龜鈕，將軍印也多如此。東晉、十六國、南北朝時期，由於戰亂和改朝換代等原因，諸侯各國各自為政，官印鈕式的製作沒有固定的模式，形態各異。如：鼻鈕、蛇鈕、駱駝鈕、環鈕、羊鈕、馬鈕、兔鈕、鹿鈕、熊鈕、羆鈕、魚鈕、獸鈕、珪鈕、螭鈕、龍鈕。

　　魏晉南北朝時期官印改變了漢代以鑄印為主的制印方法。印質多為金章銀印，這一時期以鑿印為主，所以魏晉官印多鑿印。因此，漢代篆刻表現出來的典雅方正、圓潤穩健的鑄印風格就很少見了。

　　魏晉南北朝時期鑿印表現出來的是峻利勁挺，氣息和暢，章法布局平整舒展，鑿法比較穩健從容，而一些「急就章」風格顯得比較草率恣肆，刀法拙劣，無章法可言，而且刻鑿的篆體文字多不合「六書」。

　　這一時期的官印形制也變大，按古制諸侯王也不超過二‧三釐米見方，但晉之後官印卻在三釐米見方，有的將軍印達到過三‧五釐米見方。

　　魏晉南北朝私印與漢代私印相比較也有明顯的變化。這一時期的私印入印文字，受魏《三體石經》中篆書的影響，把字形拉長，結構上緊下松，每字豎畫拉長成細尖，形似懸針。

這一時期出現的印章用字叫做「懸針篆」，這種「懸針篆」與漢代的繆篆那種端莊典雅大相逕庭，出現了柔弱纖細、矯揉造作、體勢生硬的習氣。然而這一習氣的出現，可以看出印章文字的線條筆意和印面上大塊留白的創作動機。這種印章對後世篆刻藝術創作給予了一定的啟示。

印章所具有的功能與其的產生和使用的社會背景密切相關。魏晉南北朝時期的社會動盪，因而這一時期的印章帶有明顯的政治色彩，從這個意義上說，其史學價值也是不容低估的。

比如曹魏時期的「魏歸義氐侯」金印，就是曹魏政權賜予隴南一帶氐族酋長楊氏的。此時的楊氏部落是一支強大的政治部族，曹魏政權給予較豐厚的政治安撫是必然的。因曹魏時期短暫，所以頒布給少數民族王侯的帶有「歸義」一詞的魏印極為罕見。

再如西晉「晉歸義胡王」金印也透露出重要的政治訊息。所謂「歸義」，即歸化、降順。「胡」即指當時北方的少數民族匈奴。「晉歸義胡王」所指胡王應當為晉帝所封的居住在涼州的匈奴首領。

據文獻記載，魏晉時期，北方少數民族不斷內遷，朝廷為了控制和補充中原因戰爭頻仍而削減的勞動人手，鼓勵他們遷居至黃河流域。內遷的民族主要有匈奴、鮮卑、羯、氐、羌五個民族，被當時的漢人統稱為胡人。

金石之光：篆刻藝術與印章碑石

空前發展 完善成制

　　晉代胡人歸義皆發生於晉武帝司馬炎之時，而數十年之後，匈奴和羌族便開始侵擾北方，致使北方漢人因懼於戰亂，大規模遷徙到江南。這就是中國歷史上的「永嘉南渡」。

　　因此，這枚印應該是在社會較為安定的晉初，朝廷賜授給歸化的胡人部落首領的，成為當朝安撫少數民族，減少邊疆戰爭，建立相互間和睦友好關係的象徵，是歷史研究的珍貴實物資料。

　　又如北周的「天元皇太后璽」金印，是指北周武帝宇文邕的武德皇后阿史那氏，她原為北方突厥國王的女兒。宇文邕登上北周皇帝寶座後，曾經多次遣使迎親，最後將天姿國色的阿史那氏迎至長安，封為皇后。

　　北周是古代少數民族鮮卑族建立的封建王朝。西元五七八年，北周武帝崩，周宣帝繼位，尊阿史那氏為「皇太后」。次年，周宣帝傳位宇文衍，自稱「天元皇帝」，尊皇太后為「天元皇太后」。西元五八〇年又尊其為「天元上皇太后」。故此印是周武帝阿史那氏皇后稱「天元皇太后」時所用金印。這位曾歷經三朝的皇后，因其特殊的身分和地位，在卒年與北周武帝合葬孝陵，她生前享有的「天元皇太后璽」金印也一同隨葬。

　　「天元皇太后璽」金印是中國目前發現最早的皇太后金印，它解開了北周皇家喪葬制度之謎，填補了考古學上這一歷史時期的空白。

「魏晉南北朝」，它是幾個朝代統稱的複合詞，其中所包括的朝代或國家多達幾十個。

「魏」指的是三國裡的曹魏。「晉」主要指的是三國滅亡後，由司馬氏所建立的西晉王朝與後來割據在南方的半壁江山東晉王朝。此時北方是「五胡十六國」時期。「南北朝」則指晉亡南北對峙形成的幾個朝代，南方包括宋、齊、梁、陳四朝，北方則有北魏、東魏、西魏、北齊、北周。後來隋文帝楊堅統一南北方後，長達近四百年的「魏晉南北朝」時代正式結束。

▌魏晉南北朝的碑刻

東漢之後，三國爭戰，社會經濟生活受到重大創傷。魏晉時期碑刻處於低潮，直到南北朝時期才出現另一個高峰。

歷代傳留下來的三國碑刻較為少見，其中著名的《三體石經》頗值得一提。它由曹魏政權刻建於西元二四一年，因碑文每字皆用古文、小篆和漢隸三種字體寫刻，故名。

《三體石經》刊刻的主要目的是弘揚儒訓，尊重儒教。此外，石經文字有校正文獻內容與文字、書體之功用。碑文刻成後，全國各地文人學士紛紛前來校拓，對其時文化的保存和發展造成了很大的作用。

《三體石經》刻有《尚書》、《春秋》和部分《左傳》，共約二十八碑，是繼東漢《熹平石經》後建立的第二部石經。

　　《三體石經》在每一碑面刻有縱橫線條為界格。一字三體直下書刻，每面約三十三行，每行六十字。每碑行數各不相同。另有「品」字式，古文居上，篆、隸分列下方。「品」字式只見於《尚書》開頭的兩篇《堯典》與《皋陶謨》。另有古文一體殘石，古文、篆書二體殘石。

　　由於《三體石經》碑文不同於《熹平石經》僅用隸書一體，而是以古、篆、隸三種不同的字體寫刻，因此在中國書法史和漢字的演進發展史上具有非常重要的意義，特別是古文一體歷來為人們所尊崇。

　　西晉建立以後，統一全國，對於樹立碑表採取禁令，流傳至今的碑刻也比較少。著名的晉碑主要有《孫夫人碑》、《爨寶子碑》等。

　　《孫夫人碑》全稱《晉任城太守羊君夫人孫氏碑》，又稱《任城太守孫夫人孫氏碑》，隸書。此碑字體結構基本屬方整，用筆以方峻為主兼含委婉圓轉之筆，如碑額上「之」字尚帶篆書遺意，「晉」、「孫」等字局部用筆婉麗圓通。由於大部分筆畫橫平豎直，遒勁峭拔，基本上沿習了漢隸風格。

　　《爨寶子碑》全稱為《晉故振威將軍建寧太守爨府君墓碑》，碑質為砂石。此碑的書法在隸楷之間。在書法史上與《爨龍顏碑》與《爨寶子碑》並稱為「爨」，前者因字多碑大稱「大爨」，後者則被稱為「小爨」。

　　此碑書法樸茂古厚，大巧若拙，率真硬朗，氣度高華，氣魄雄強，奇姿盡現。此碑怪誕的用筆、隨意的結體所表現

出的古樸味道，被視為書法作品中的奇珍異寶。體現了隸書向楷書過渡的一種風格，為漢字的演變和書法研究提供了寶貴資料，其極高的書法的地位。

進入南北朝時期，南朝因長期較為穩定的政治形勢，經濟得到迅速發展。在南京、丹陽一帶留下的南朝陵墓石刻，標誌著南朝石刻的輝煌成就。

南朝陵墓石刻，是宋、齊、梁、陳各代帝王公侯們陵園樹立的大型紀念石刻，包括神道碑、神道柱、神獸等，主要分佈於南京、丹陽、句容、江寧等地，現在可見的地面遺蹟三十一處，石刻近百件。

南朝帝王墓碑中，開始普遍使用龜趺。如南京甘家巷梁始興郡王蕭憺墓碑，是目前保存最好的南朝碑刻。碑通高五‧一六米，龜趺雕刻簡潔。碑首圓形，浮雕交龍，額題「梁故侍中司徒驃騎將軍始興忠武王之碑」。碑文楷書，兩千八百餘字，保存尚好，為南朝梁書家貝義淵所書，為南朝書法中的精品。

此外，南朝其他地區較為有名的碑刻有雲南《爨龍顏碑》、鎮江焦山《瘞鶴銘》等。

《爨龍顏碑》始建於南朝劉宋孝武帝年間，是現存晉宋間雲南最有價值的碑刻之一。碑文追溯了爨換家族的歷史，記述了爨龍顏的事跡。為後人研究爨換家族及晉南北朝時期的雲南歷史，提供了寶貴的資料。

《爨龍顏碑》詞采富麗，文筆凝練，富於感情，反映出南朝知識分子爨道慶有相當高的文學修養。就書法而言，筆

力雄勁，結構茂密，繼承漢碑法度，有隸書遺風，運筆方中帶圓，筆畫沉毅雄拔，興酣趣足，意態奇逸。由於書法精美，後世常有千里之外覓拓本學書者。

《瘞鶴銘》刻於南朝梁時的西元五一四年，是為葬鶴而撰寫的一篇銘文。

《瘞鶴銘》整篇文章文風飄逸，字裡行間流露出濃厚的六朝氣息。字體渾厚古樸，彷彿楷書又帶著隸書和行書意趣，字形大小懸殊，一筆一畫毫不拘束，彷彿一個個姿態各異的生命自由舒張。無論是書風還是記述習慣，都迥異於中國書法的傳統。被認為是南碑之中最有代表性的一通碑，是「大字之祖」，成為「碑中之王」。

此碑的書法藝術是代表了南朝的時代風格，雖已是成熟的楷書，但仍能看出篆隸筆勢的影子。其筆勢富有騫舉意趣，飛舞迴旋如鶴翅高翔。此碑的書法精妙，使歷代文人為之讚歎，亦是研究中國書法及碑刻發展史的重要資料，學習書法藝術的一個重要範本。

南朝碑刻，大體由東晉至南朝時期奠定了堅實的基礎。此時的碑刻，也大多繼承了東晉乃至前朝的風氣，好書法的風尚仍不亞於東晉。上自帝王，下至百姓，都極其喜愛書法。可是，南朝至齊末，仍承襲東晉禁碑的規定，當時曾有「南朝禁碑，至齊未弛」之說。

因南朝仍沿魏晉遺制，有禁碑之律，故造成書法流傳帖多於碑。所以，一般來說南朝碑刻流傳下來的很少，其留存於世並且數量極少的碑刻，不外乎為蒙朝廷特許而立，也有

犯禁私刻的現象，所以儘管在禁碑的南朝三百年間，所建立的碑刻小不下數百種。

北朝中北魏王朝的建立及孝文帝改革，使遭到嚴重破壞的北方經濟開始得到了恢復和發展，隨之出現了文化繁榮的局面。這時期南北碑刻書風已逐漸到全面的趨向統一。這充分說明了北朝碑刻書法的發展有著深刻的社會歷史根源。

北朝的書體，是沿襲漢碑分隸而來，蓋其民風質樸，不尚風流，均守舊法，很少變通，書體猥拙，不似南人之風流蘊藉，故與南朝書風異趣。

北朝不像南朝禁止立碑，因此北朝立碑甚多。加上佛教盛行北方，造像題記不知凡幾。最多當推北魏，其次是東魏、西魏，立碑之風極為盛行。

這時期的碑刻不但數量多，而且又都非常精美。這種碑刻無論在數量上，或是在書法造詣上，都可以與東漢的隸書碑刻相媲美。

北朝的石刻，不只指具有碑的形式的一些石刻，而且還包括著北朝各種石刻在內，如墓誌、塔銘、摩崖、造像題記、幢柱刻經等。所以，自北魏至北周，整個北朝時期內的石刻，可以說數以千計。

這些石刻，大多數出自民間無名書家之手，為後代留下了許多膾炙人口的傑作。尤其是楷書，到了北朝，形成了獨具風貌，故人們稱謂「魏碑」，也稱謂「魏碑體」，開創了這一代的書風，體現了一個時代書法藝術的高峰。

金石之光：篆刻藝術與印章碑石
空前發展 完善成制

　　北朝的碑刻很多，以造像記來說，當以龍門造像為最多，以二十品為精品，世稱「龍門二十品」。

　　其中的《孫秋生造像記》、《始平公造像記》、《楊大眼造像記》、《魏靈藏造像記》四件字數多，書法水準高，被奉為《龍門四品》，字體方勁雄奇，帶有濃厚的隸書筆意，古樸醇雅，堪稱造像題記的代表作。

　　《孫秋生造像記》全稱《孫秋生劉起祖二百人等造像記》，北魏刻石。西元五〇二年五月刻。在河南洛陽龍門山古陽洞南壁。

　　《孫秋生造像記》用筆方整遒勁，峭拔勁挺；力量外拓；在章法的處理上行列也較為整齊，顯得縱有行而橫有列，雖字字獨立，但並無刻板之感。

　　《始平公造像記》全稱《比丘慧成為亡父洛川刺史始半公造像記》，在洛陽南部郊龍門石窟古陽洞北壁。在北魏孝文帝時的西元四九八年九月造畢。其文字作為書法藝術則在著名的「龍門二十品」中尤為第一珍品。

　　此造像銘記為陽文楷書，共十行，每行二十字，而且有橫峰筆直的棋子格劃出方界，是北魏石刻中罕見的一種。清代學者康有為的《廣藝舟雙楫》將此碑列為「能上品」，此為方筆魏碑的極則。其用筆方折峻整、稜角分明，起筆處折鋒頓筆，收筆處頓筆藏鋒，筆力渾厚，所有點畫均寬厚肥壯而不呆板；結字伸縮有變，字勢風骨凜凜，一派魁偉雄姿。

《楊大眼造像記》全稱《輔國將軍楊大眼為孝文皇帝造像記》，簡稱《楊大眼》，刻於北魏時期，位於河南洛陽龍門古陽洞中。

　　《楊大眼造像記》即屬於脫盡隸法、斜畫緊結的典型邙山體。康有為的《廣藝舟雙楫》將其列為峻健、豐偉之宗。其特點是中宮緊收，四面輻射；點畫輕重對比明顯，形成塊面元素；而用筆特點，則圭角盡露，沉厚恣肆，即所謂「方筆之極軌」。其點畫特徵無疑受刀的影響，刀意顯著。

　　《魏靈藏造像記》全稱《魏靈藏薛法紹造像記》，題記楷書十行，每行二十三字。有額，楷書三行九字，額中間豎題「釋迦像」，字略大於兩側，額左題「薛法紹」，右題「魏靈藏」。是龍門造像題記中碑刻和書法藝術的精品。

　　此碑是方筆露鋒之典型代表，因此最顯見用筆之妙。起筆都將鋒穎露在畫外，有的角棱若刀，有的細鋒引入，煞有情趣；即使畫也挺直有力，折筆顯見方棱；收筆處，有時斂毫便止，有時放鋒犀利，筆畫或大或小，大者縱矛橫戈，如虎奔龍吟，小者輕微一點，如蜻蜓掠水，皆能順勢合情，絕無率意輕發。結體或取橫勢，或取縱勢，皆極意顯示雄踞盤關之威儀。整篇看來，嚴整肅穆，端莊雋潔。

　　北朝的石刻還有東魏著名的碑誌有《李仲璇碑》、《程哲碑》等。西魏留傳下來的碑刻極少，最為著名的當推《杜照賢造像》、《劉曜碑》等。北齊的碑刻有《隴東王感孝頌》、《水牛山文殊般若經碑》，碑誌有《泰山經石峪》、《重登

雲峰山記》等。北周的碑刻有《賀屯植墓誌》、《寇熾墓誌》
等。

北朝這些碑碣、墓誌數量很多，從而極大地豐富了中國
碑刻書法藝術的宏富寶庫。同時，這時期的魏碑書法有一個
共同特點，即表現在用筆、體態和風格上的千變萬化。它不
但為唐楷的形成奠定了堅實的基礎，並又澆灌了有唐一代的
唐楷這一豔麗花朵。

閱讀連結

在三國時期，雲南、貴州和四川南部稱為「南中」，是
蜀國的一部分。南中地區的豪族大姓主要集中在被稱為南絲
綢之路的朱提、建寧兩郡。南中最有勢力的大姓為霍、孟、
爨三姓，西元三九九年，霍、孟二姓火拚同盡歸於後者，使
爨姓成為最強大的勢力。

漢族移民帶進南中的漢文化在豪強大姓統治者中部分地
被長期保存下來，並與當地文化相融和，我們所見到的晉碑
《爨寶子碑》就是這種融和的結晶。爨寶子是爨姓集團的成
員，在《爨寶子碑》中記述了他的功績。

▌隋唐時期的印章特色

中國古代的印章發展到隋唐時期，形成了與秦漢印迥異
的「隋唐體系」。

出於鑒賞收藏書畫的目的和書畫家在作品上鈐蓋印章，
從而收藏印、齋館印和閒文印盛行，這是實用的璽印向篆刻

藝術發展過渡的重要環節。印章與書畫有機地融為一體，印章成為具有文學含義的欣賞藝術，與詩、文、書、畫交相輝映，稱為金石書畫。

隋代官印的一個特點是尺寸明顯增大，一般在五釐米至六釐米見方。另一個特點是改用朱文，這是因為南北朝後紙張代替了竹木簡，廢除了泥封之制，開始用印章直接鈐蓋在紙帛上。

在紙帛上鈐印，朱文的清晰醒目優於白文。又由於紙用面積都較大，以往的小印很難與之協調，印面自然也較漢魏時期放大了許多。尺寸的增大，細朱文篆體布白易失之疏散，所以隋代以後的官印逐步脫離了漢篆風貌。為了追求章法上的勻整，對空白處以屈曲盤繞的筆畫充實之，成為了宋代「九疊篆」的早期形態。

隋代官印的印文仍以標準小篆為宗，篆法圓勁樸茂，結體行刀自然流暢，體勢較為自由，顯得拙樸生動。它既不像漢魏時代那樣方正取勢、印畫佈滿，轉折角度非常分明，也不像宋元以後官印那樣過於追求「九疊篆」形式，而是較少模式化，印的邊緣也與印文基本相同，整體上諧調統一，氣勢渾然，具有極高的藝術價值。

由於隋王朝執政的時間短暫，其官印的存世就變得相應稀少，據不完全統計，隋代官印存世量不超過十方。其中有一方「桑乾鎮印」，為後人傳遞了當時的官制以及印章形式等許多訊息，尤其可貴。

金石之光：篆刻藝術與印章碑石
空前發展 完善成制

「桑乾鎮印」，銅質，鼻鈕，五·三釐米見方，印面文字為朱文。印背右刻「大業五年」，左刻「三月十一日造」。「大業」是隋煬帝楊廣的年號。

「大業五年」為西元六〇九年。當時隋朝的政府在吐谷渾故地置州、縣、鎮、戍制度進行管理，尤其是鎮一級，以往各朝從未設置過類此正式行政單位。「桑乾鎮」是該地區的一個縣屬小鎮，這方印就是當時守鎮長官的官印。

在官印的印背上用刀刻上製造朝代、年、月、日的做法，應該始於隋代，這是隋代官印的一個重要特徵。隋代在廢除官職印、頒發官署憑證魚符時，禮部都要在印背上刻字，用以表明此官員開始行使職責的時間。

印面的字為鑄造，印背的字為鑿刻，說明任命機關在聘任前已經將官印鑄好，一旦任命，立即在印背鑿刻上任命的時間，該官員攜帶官署印章上任。如果有前任官員卸職，則必須向朝廷繳回原所執官印。

隋代官署印背後的字都是楷書，因為是鑿刻，所以結構不太講究章法，缺少相應的藝術加工。當然，隋代對印章的管理也有一定制度，不是隨便何人都可以鑿刻的，印背後的字必須經皇帝任命後由禮部專門指定專人鑿刻。

正是由於隋代官印具有這些特徵，才使我們可以從印背的文字中瞭解到隋代中央政權機構及各地方政權機構建立的時間。

隋文帝楊堅在完成了統一後，使長期戰亂的局面逐漸平息了下來。由於邊疆各少數民族的歸於統一，使隋朝的疆域

不斷擴大,政權版圖超過了以往的所有朝代,而國家的政治、經濟、文化和外交規模的迅速擴大,使大隋朝成為當時世界上最大的國家。而「桑乾鎮印」提供的訊息,恰恰證明了隋代在吐谷渾故地進行行政管理的這個歷史事實。

唐初的印製傳承隋制。至武則天時的西元六九四年,武則天因惡「璽」「死」諧音,將「傳國玉璽」之外的其餘八璽全部重新鐫刻,改稱「寶」。唐中宗即位後,又改稱「璽」。唐玄宗說又將「璽」復稱為「寶」。

不僅如此,就說唐代玉璽的尺寸還是在隋玉璽之上進一步加大的。但是,唐代官印稱謂仍沿隋制,稱「印」。不足四字的官署印加「之」字,稱「之印」;足四字者,或加「之」字,或不加。

其鐫刻方式有鑄造、刻鑿、銲接三種工藝。銲接的方法是用小銅條繞做印文,直接焊於印面。這種工藝首見並流行於唐代,亦稱「條帶印」「蟠條印」。

此外,唐代還出現了專門用於貯藏官印的印盒。這些配置,既是對隋官印的繼承,也是對隋官印制度的進一步完善。

隋唐官印印式的轉換是緣於紙的普遍使用,由此帶來了印章尺寸的變化和使用功能的轉變。而且官印的印文多屈曲盤繞,與隋代的官印屬同一印系。

唐代辦事機構有尚書省、門下省、內史省、祕書省、內侍省以及御史臺、都水臺、大常寺、光祿寺、衛尉寺、大理寺、鴻臚寺、司農寺、國子寺、將作寺等。每一處所都配有官署印。

　　比如「中書省之印」，印面五・七釐米×五・六釐米，通高三・九釐米，銅質，鼻鈕。中書、門下、尚書三省是共同輔助皇帝處理朝廷事物的機構。中書省決策，門下省審議，尚書省履行。但理論上，中書、門下兩省長官只存濫調，只有尚書省才是權力機構。

　　再如「尚書兵部之印」，五・八釐米見方，瓦質。唐代在尚書省下，有吏、戶、禮、兵、刑、工六部。兵部有尚書統兵部、職方侍郎各兩人，駕部、庫部侍精巧各兩人。此印是兵部尚書職掌之印的摹廢品。

　　又如「尚書吏部告身之印」，「告身」是唐代的任官令，但其涵蓋的界域，遠比任官令廣，因此又有人以為它是一種官員的身分證明書。同時它還有一項用途，就是蔭子孫。唐代制度，官至三品以上，可蔭及曾孫。

　　又如「東部尚書吏部之印」，是唐玄宗李隆基之後留守東都洛陽之尚書吏部官印。據《歷代職官表》記載，唐玄宗定居長安時設都留守，官員之告退或廢黜，時常留在東都，食其祿而無事。

　　唐代還出現了公私圖籍、書畫鑒藏用印。唐代畫家、繪畫理論家張彥遠在《歷代名畫記·敘古今公私印記》中，記載有「翰林之印」「弘文之印」「元和之印」「彭城侯書畫印」「鄴侯圖書刻章」「永存珍祕」「周昉」「褚氏書印」等諸多公私鑒藏印記。這些鑒藏印，為印章進入文人書畫藝術領域開了先河，經常在存世的書法名畫中見到，對中國古代書畫的鑒賞具有重大意義。

隋唐時期，私印及公私鑒藏用印並不與官印的變化同步，私印傳世極少。隋唐時期私印仍倣法漢印，以繆篆入印，印面則逐漸放大。入印字體除篆書外，隸書也開始構入印中。

唐代的私印依舊沿用秦漢以來的白文印傳統，而且還出現了文人使用的有齋、堂、館、閣之名的印章。

唐代以後，文化藝術漸漸興盛發達，私印的範疇也從姓名章發展為包括官職印以外的所有印章，成為一個獨立的藝術門類，在方寸左右的印面上展現出篆刻藝術的魅力。

閱讀連結

考古工作者曾經在唐代的長安大明宮遺址出土了不少地方進貢物品上，都用白石灰質封泥，上面除了有墨書的物品名稱和簡要說明，還有朱紅色的地方機構或長官印章，形成「白泥赤印」的形式。印泥也稱為印色，因為古代印章是蓋在封泥上的，因此至今仍保留了「印泥」的稱謂。

在當時，用在紙上的印章也已改為朱色鈐蓋，除了公文和日常應用外，印章又多用於書畫題識。這一方法一直沿用千年，遂成為中國特有的一種藝術創作形式。

▍隋唐碑刻書法藝術

隋王朝國祚雖較短，但在文化上做出了新的成就，在碑刻、書法方面，出現了綜合南北的趨勢，熔南北風格於一爐，立碑之風，在各地盛行起來。給後人留下了為數較多，令人稱道的碑刻，其藝術成就，即使後來的盛唐也很難超越。

金石之光：篆刻藝術與印章碑石

空前發展 完善成制

　　隋代著名的碑刻有智永《真草千字文》刻石，還有《龍藏寺碑》、《美人董氏墓誌》、《元公夫人姬氏墓誌》、《蘇孝慈墓誌》等。

　　《真草千字文》是智永晚年以當時的識字課《千文字》為內容，用真，草兩體寫成四言文章，便於初學者誦讀，識字。這類文章古代即有，而以南朝梁武帝命周興嗣所撰千字文流傳最廣，名人書寫而傳世者很多。從書史發展來看，智永《真草千字文》卷的規範作用超過了傳為東漢蔡邕書《熹平石經》的影響。

　　《真草千字文》法度謹嚴，一絲不苟，其草書則各字分立，運筆精熟，飄逸之中猶存古意，其書溫潤勁秀兼而有之。此書代表了隋代南書的溫雅之風，繼承並總結了「二王」正草兩體的結構、草法，從體法上確立了它的範本作用。是中國書法史上留傳千古的名蹟。

　　《龍藏寺碑》是中國隋代重要碑刻。碑通高五 · 七米，寬〇 · 九米，厚〇 · 二九米。碑文楷書三十行，行五十字，凡一千五百餘字。

　　此碑不僅高大莊嚴，而且書法藝術上向稱隋碑第一，既無北魏的簡樸之風，又不致唐碑的全失隸意，不僅字體結構樸拙，用筆忱摯，給人以古拙幽深之感，而且有很高的書法價值。它是從魏晉南北朝至唐代的書法演變中不可多得的藝術珍品。

　　《美人董氏墓誌》全稱《美人董氏墓誌銘》，又稱《美人董氏墓誌》。碑石無書者姓名，西元五九七年刻。二十一

行，每行二十三字。撰文者為蜀王楊秀，隋文帝第四子，董美人為其愛妃，病逝時年方十九歲，楊秀撰文以表哀悼。

《美人董氏墓誌》堪稱隋代正書作品中的傑作。上承北魏書體，下開唐代新風，是南北朝到唐之間的津梁，堪稱隋志小楷中第一，屬歷代墓誌的上品，開唐代鍾紹京一路小楷之先河。其書法布局平正疏朗、整齊縝密，結字恭正嚴謹、骨秀肌豐，筆法精勁含蓄，淳雅婉麗。

《元公夫人姬氏墓誌》，正書，三十七行，每行三十七字，筆勢勁拔峻快，結體方整遒麗，是隋墓誌中的代表之一。

《蘇孝慈墓誌》正書，三十七行，行三十七字，西元六〇三年立。此志書法結字謹嚴，用筆勁利，神采飛動，是隋代書法的代表作，是唐代歐陽詢一派楷法的先驅，也是初學者的極佳範本。

隋代的碑刻除工整之外，還具有古韻，由於它承襲了晉的成分比較多。所以，從碑刻書法藝術的角度來看，隋代是一個承上啟下的時代，對書法界產生了較大的影響，尤其是對唐代的書法藝術產生了直接的影響。

唐代不僅是中國歷史上最為強大統一的封建國家，亦是文化光輝燦爛，書法藝術大放異彩的時期。故這一時期的碑刻書法藝術有著很高的成就，可與書法昌盛的晉代相媲美。

這時期書家輩出，流派眾多，名碑、墨跡尚多。尤其是湧現出了許多著名的書法家。他們的書法既有繼承又有創新，並對楷書進行了大加工。這種唐代的楷書是繼魏碑之後，中國書法史上又一大的楷書體系，長久以來成為學楷書的正規

風範。所以，可以說這是任何朝代所無可比擬的。在中國書法史上可以說群星閃耀，百花盛開，絢爛無比的一個時代。

事實上，唐代帝王大多數愛好書法，如唐太宗、唐高宗、唐睿宗、唐玄宗、唐肅宗、唐宣宗及竇后、武后和諸王等，尤其是唐太宗李世民，他在唐代眾多帝王中是一位很出眾的書法家，他開創了用行書入碑的先例。如他書寫的碑刻《晉祠銘》、《溫泉銘》就是兩個典型的例子。隨後就有武則天書寫的《升仙太子碑》，有明確記載的中國女性的書寫碑文僅此一例，尤其珍貴。唐玄宗也是一位著名的書法家，現傳世著名的碑刻有《涼國公主碑》、《紀泰山銘》、《石臺孝經》等數通。

由於唐代帝王愛好書法，書寫了一些流傳至今仍為人們讚歎不已的著名碑刻。上行下效，行成有唐一代書法特別盛行局面。

唐代書法名家，書寫了大量的著名碑刻。從初唐的四大家歐陽詢、虞世南、褚遂良、薛稷開始，書寫了一些著名的碑刻。

歐陽詢的《皇甫誕碑》、《九成宮醴泉銘》、《虞恭公碑》、《房彥謙碑》、《化度寺碑》、《行書千字文》、《姚辯墓誌》、《宗聖觀記》等。虞世南的代表作傳世很少，僅有《孔子廟堂碑》、《汝南公主墓誌草稿》等。褚遂良的代表作有《伊闕佛龕碑》、《孟法師碑》、《雁塔聖教序》、《同州聖教序》等。薛稷的代表作有《信行禪師碑》、《升仙太子碑題名》等。

這些碑刻的藝術水平極高，代表了當時的書法碑刻的最高水平。比如：

　　《皇甫誕碑》書法用筆、結體及字形具有北齊風格，筆勢勁峭，法度嚴整。

　　《行書千字文》風格儒雅俊秀，神清風朗；結字頎長娟秀，精神獨具；用筆來往有法，書寫自如；點畫無懈可擊，日臻人們嚮往的「古淡」的境界，它少了一分歐書早期作品那種劍拔弩張的氣勢，趨於成熟。

　　虞世南的《孔子廟堂碑》書法俊朗圓腴，端雅靜穆。是初唐碑刻中的傑作，也是歷代金石學家和書法家公認的虞書妙品。

　　《伊闕佛龕碑》雖說是碑刻，實際上卻是摩崖石刻。只是兩者功用相同，都是為歌功頌德而書寫製造的。但在創作時條件不同，一個是光平如鏡，而另一個則是凹凸不平，制約了書寫發揮。於是，摩崖書法的特徵也就不言而喻，因無法近觀與精雕細琢，於是便在氣勢上極力鋪張，字形比碑刻大得多，舒捲自如，開張跌宕起伏。

　　其他的還有顏師古《等慈寺碑》、殷令名《裴鏡民碑》、趙模《高士廉碑》、殷仲容《褚亮碑》、《馬周碑》、李冶《萬年宮碑》、《聖教序記》、《周護碑》。王知敬《李靖碑》、敬容《王居士磚塔銘》、歐陽通《道因法師碑》、《泉男生墓誌》、高止臣《明征君碑》，以及《昭仁寺碑》、《孔穎達碑》、《段志玄碑》等。這些海內外聞名的書家和佳作，筆法遒勁精密，各自體現出不同的藝術風格。

金石之光：篆刻藝術與印章碑石
空前發展 完善成制

　　中唐時期碑刻書法的發展情況與初唐大不相同，開創了一代書風的大書法家顏真卿的出現，終於打破了初唐時期的那種拘謹的局面，變得富有創新，其楷書一反初唐書風，行以篆籀之筆，化瘦硬為豐腴雄渾，結體寬博而氣勢恢宏，骨力遒勁而氣概凜然，這種風格也體現了大唐帝國繁盛的風度，並與他高尚的人格契合，是書法美與人格美完美結合的典例。他的書體被稱為「顏體」，與柳公權並稱「顏柳」，有「顏筋柳骨」之譽。這時期顏真卿、李北海、蘇靈芝都崇尚豐腴，以顏真卿尤為突出。中唐湧現出不少著名書家，並為後世遺留下許多珍貴的碑刻遺蹟。

　　比如：李邕的《葉有道碑》、《李思訓碑》、《李秀碑》、《麓山寺碑》、《盧正道碑》、《法華寺碑》、《東林寺碑》等，梁升卿的《御史臺精舍碑》，李隆基的《紀泰山銘》、《石臺孝經》，魏棲梧的《善才寺碑》，史唯則的《大智禪師碑》，蘇靈芝的《憫忠寺碑》、《易州鐵像頌》、《夢真容碑》，徐浩的《嵩陽觀記》、《不空和尚碑》，李陽冰的《城皇廟碑》、《怡亭銘》、《三墳記》、《李氏先塋記》、《般若臺記》，瞿令問的《怡臺銘》、《浯溪銘》，張從申的《修吳季子廟碑》，顏真卿的《多寶塔感應碑》、《東方朔畫贊碑》、《郭家廟碑》、《麻姑山仙壇記》、《八關齋會報德記》、《元吉墓碑》、《臧懷恪碑》、《顏家廟碑》、《顏勤禮碑》、《李元靖碑》等。

　　其中《多寶塔感應碑》是國寶級文物，其碑帖對後世書法影響巨大。

《多寶塔感應碑》是顏真卿在四十四歲時書寫的。是已知顏書中書寫時間最早的碑刻，因此反映了顏氏早期書法風貌。碑文結體嚴密，筆畫粗細變化不大，有其拘泥於傳統書法的印跡。從風格看，此碑和他中、後期書法風格出入還是較大的，還沒有體現出他雄強、偉壯、沉雄的氣象，相對寫得嚴謹、秀整，起收筆見筆見鋒，尚未有篆籀之氣，略近歐書。

　　中唐末期及晚唐時期，其書風與中唐的顏真卿不同，力求瘦健，來擺脫其肥厚的風格。所以，中唐時期，無論顏真卿的肥厚書風或柳公權等瘦挺風格，都充分地體現了中唐那種探索創新的精神，是以往任何時代不可相比擬的。

　　這時期還出現了一些名書家和著名碑刻佳作。有柳公綽的《武侯祠堂碑》，沈傳師的《羅池廟碑》，柳公權的《李晟碑》、《馮宿碑》、《玄祕塔碑》、《神策軍碑》、《劉沔碑》、《魏公先廟碑》等。

　　其中柳公權的《神策軍碑》是他一生中最大的輝煌，其晚年之作無出其右者。其書法結構嚴整，充分體現了「柳體」楷書骨骼開張、平穩勻稱的特點，加之此碑刻刻工精良，拓本與真跡無異，故後世奉為柳書代表作。這種碑刻渾然一體的大家氣象，在中國書壇一千多年的歲月裡經久不衰，給人一種勁美、清朗的感覺。

　　唐代近三百年間，豐碑巨碣、造像、墓誌、經幢等石刻相當豐富，今所知僅墓誌就有兩千餘種。至於造像、刻經不可勝數，僅在龍門石窟，唐人造像即有千餘種。

　　唐代的碑刻，明清時期出土很多，尤其近代出土的數量更為可觀，計有四五千件，這對考察和研究唐代的書法衍變，尤其是研究唐代歷史文化，是一座極其豐富的寶庫。

閱讀連結

　　「楷書四大家」之一的唐代大書法家歐陽詢，為了學習書法，非常刻苦。他凡是見到好的作品，絕不輕易放過，一定認真揣摩，直到運用自如為止。

　　有一天，歐陽詢騎馬趕路，無意中看到一塊古碑。原來是晉代著名書法家索靖書寫的，於是立刻下馬，走近瀏覽，看了很久後離開。他走離古碑幾百步又返回來，下了馬站在碑前觀察。後來感到疲乏了，乾脆鋪開皮衣坐下來觀察，漸漸進入了忘我境界，竟然守在碑前三天三夜，直到認為大有收穫，方才離去。

流派紛起 豐富多彩

宋元時期的篆刻藝術取得了長足發展，行世文字中的篆、楷、隸等書寫方式皆已入篆刻，少數民族地區的印章各具特色，碑石篆刻所體現的書法藝術成就也前所未有。

這一時期，宋代在總結和發展以往印章形制的基礎上，出現了新的形式和特點，北宋時出現了匯錄印章的印譜。

元代花押印的勃興和碑刻藝術的發展，首功當推趙孟頫。趙孟頫既是元代一位著名的書畫家，也是一位出色的篆刻家，他首開其端的細、圓、挺拔有力的圓朱文，成為後來明清文人篆刻的先聲。

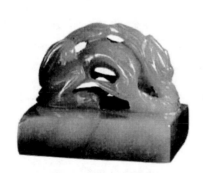

▌宋代的官印和私印

宋代官印的形制是隋唐以來官印形制的總結和發展，它在鈕式、款識、文字風格等方面出現了新的形式和特點。宋代私人印章也獨樹一幟。

金石之光：篆刻藝術與印章碑石

流派紛起 豐富多彩

　　宋代官印的一大特點就是質料的簡單化。在宋代，除皇帝御寶有用玉、金之別外，其他官印基本為銅鑄，以玉製璽，則成為帝王們的專利。

　　宋代皇帝的御寶以玉質為主，金質御寶較少。宋太祖制有三方金印，即「天下合用之印」、「御前之印」和「書詔之印」，宋太宗將其改鑄為寶時，仍為金質。其他各朝，也只有宋真宗封禪所用「天下同文之寶」為金鑄，其他皆為玉寶在南宋時期，宋高宗制有十一枚玉寶而僅鑄有三枚金寶。皇后、皇太后、皇太妃、皇太子之寶皆為金鑄，只有宋真宗時的劉皇后和宋英宗時的高皇后曾垂簾聽政，其「皇太后寶」和「太皇太后之寶」為玉質。

　　宋代一般官印的質料更為單一，諸司皆用銅印。區別僅在於諸王及中書門下、樞密院、三司、節度使、觀察使印有塗金，其餘各級官印皆不塗金。但這是宋初的制度，到了元豐年間，宋神宗改革官制，將原政事堂的職權分屬門下、中書、尚書三省，三省恢復了實際地位和職權。為顯示三省與樞密院的特殊地位，西元一〇八一年，詔三省印，「銀鑄金塗」，從此直到南宋時期，三省和樞密院印皆用銀鑄金塗。

　　南宋時，一些地位較低的官吏，還發有木質朱記。朱記具有特定的格式，它的主要特徵為：不全用篆書入印，而出現以隸書或楷書入印；印文較少盤曲折疊，章法結構拙樸自然，不作刻意安排；多為長方形狀；印文最末均有「記」或「朱記」的字樣。

這類官印是中下級官印的專利品，其文字樸實、稚拙，自然真率。其結構隨意恣肆，筆畫欹斜參差，體勢屈伸，無所顧忌，字字體現出童稚之趣，給人以憨態可掬、忍俊不禁的詼諧感。但這種似跌跌撞撞的不成熟的個體，被有機地組合在一起後，整體無不包含內在的和諧與均衡。

　　朱記之美，就在於有著活潑靈動的氣息，它既不同於官印的整肅，也與文人印的典雅相去甚遠，而與下層百姓的質樸之風一脈相承，是傳統民間藝術在印章上的反映。朱記的獨特趣味和意境，為豐富印章藝術做出了貢獻，也啟發了後世篆刻家不拘成法，勇於創新的思路。

　　宋代官印的印面加大，且官職越大，官印越大，二者成正比例關係。從各地現存宋代官印實物看，至今尚未發現一方御寶及高級機構官印，所見均為中下級機構的官印。如「宜州管下羈縻都黎縣印」，邊長五·五釐米；「東南路第十二副將之印」，邊長五·五釐米。其大小與宋代一般機構官印的尺寸大體相當。

　　宋代官印的鈕式單一。除寶的鈕式較為多樣外，其他各級官印均為長方鈕、塊鈕、矩形鈕等。

　　漢魏時期官印，無論何種鈕式，均有穿孔用以系綬帶，以供官吏隨身佩帶。隋唐時，由於官司印盛行，官員不再隨身佩帶官印，但印鈕上的穿孔仍被保留了下來。到宋代，穿孔已不復存在。與以前的各代相比，這是宋代鈕式的一個典型特徵。

金石之光：篆刻藝術與印章碑石
流派紛起 豐富多彩

宋代皇帝御寶均為盤龍鈕，只有宋徽宗所制鎮國寶和定命寶為螭鈕。作為書畫家，宋徽宗「敕撰」的《宣和印譜》、《復齋印譜》等，更具有劃時代意義。另外他在位時還有《集古印格》問世，這些為明以後篆刻藝術的重新崛起做了重要的理論準備。

宋代的官印書體被稱為「九疊篆」，北宋的大多數官印即是這種書體鑄造的。九疊篆使印文佈滿了印面，其字屈曲纏繞，不易辨識，在常人的眼中，顯得更加神祕而又威嚴。此外，小篆和楷書也偶被用於官印書體。

宋初，官印背款僅刻「××年×月鑄」。大約從宋真宗朝開始，背款上加刻了鑄印機構的名稱，即刻為「××年少府監鑄」，南宋時又改為「××年文思院鑄」。印鈕上或印背上端還刻有一個「上」字，以防鈐印時用反。這是宋代官印背款的一般形式。

宋代私印有很多種類，包括姓名印、別號印、齋堂印、收藏印、圖像印、兩面印、宋押等。

姓名印是鐫刻個人姓名的印章，如「張安道氏」，五釐米見方，張安道，字方平，他曾以太子少師致仕；還有「適」字印，長三釐米、寬二·九釐米、高一·三釐米，銅質矩形，此印主人即為宋代大文學家蘇適。蘇適，字仲南，是蘇轍次子、蘇軾之侄。蘇適年少時有才略深得其父、伯父的稱許。

別號印之印章保留在字畫真跡或刊入法帖的時有所見。如歐陽修的「六一居士」、蘇軾的「東坡居士」、米芾的「楚國米芾」、蘇轍的「子由」等。

齋堂印是乂人雅士自題齋堂之印。如蘇軾有「雪堂」印、王洗有「寶繪堂」印、米芾有「寶晉齋」印、蘇洵有「象山人」印、司馬光有「獨樂園」印等。

　　收藏印種類繁多，比如北宋時皇帝的鑒藏印，其印外形有瓢形的，也有長方形的。宋太祖有「祕閣圖書」印，宋徽宗在他用的圖書、書畫上有「內府圖書之印」。南宋趙構的內府收藏印有「內府書印」。此外還有私人收藏印，如賈似道有「秋壑珍玩」；南宋後期筆記家周密有「齊周氏」、「公堇謹父」等印。

　　圖像印在宋代的時候非常流行，在杜牧行書《張好好詩卷》上鈐有宋徽宗的「雙龍」圖像印。還有一方圓形朱文「乾卦」印鈐在所藏王羲之的《奉橘帖》上。

　　兩面印如「張同之印」、「野夫」，一‧六釐米見方，銅印鼻鈕。此印四周側各有「十有二月」、「十有四日」、「與余同生」、「命之日同」十六個字小文款。張同之，字野夫，官司農丞，陸游有《送張野夫寺丞牧滁州長》詩，可知張同之是陸游的同時代人，也是詩友。

　　宋押是一種近於草書的簽名，故人謂之「花書押書」，鑴之於印曰「花押印」。押印始於宋代，當時簽名花押的風氣非常流行，不少文人墨客都有自己非常獨特的花押。而且當時的皇帝對押印喜愛有加，史載「宋徽宗好書畫後押字」。

　　宋徽宗善於繪畫，其風格主要有兩種：一為清淡拙樸，二為精細工麗，作畫注重寫生，講究畫理法度，畫鳥雀敢於技法創新，別開生面地用生漆點睛，似小豆般突於紙絹上，

生動有趣。宋徽宗作畫後押字，常用「天水」及「宣和」、「政和」小璽或用蟲魚篆文等。

　　總之，宋代的官印和私印是中國古代印章形製成熟的標記，並為以後各代所沿用學習和仿效。

閱讀連結

　　宋徽宗趙佶的押字，被專家們稱為「絕押」。比如「京」字，它的外形，特別巧出心裁，有點像寫得結構鬆散的「天」字，又像一個簡寫的「開」字，而實際上就是所謂「天下一人」四個字組成，四筆寫成。後人在稱奇的同時，難免又會覺得這位皇帝率真可愛的氣質了，好像一個自負頑皮的天才小孩，故意搞了個文字遊戲來捉弄那些不明就裡的人。

　　宋徽宗的「京」字押說明，「花押印」中有些已不是一種文字，只作為個人專用記號。

▋宋代的碑石書法篆刻

　　宋代碑石書法篆刻具有很高的藝術成就，可以從蘇軾、黃庭堅、米芾、蔡襄這宋四大書法家的碑刻作品中看得出來。而其他碑石作品也不同程度地反映了宋代碑刻的藝術水平。

　　蘇軾擅長寫行書、楷書，與黃庭堅、米芾、蔡襄並稱為「宋四家」。他的一生屢經坎坷，致使他的書法風格跌宕起伏，成為他生命歷程的寫照。

　　蘇軾著名碑刻有：《司馬溫公碑》，此碑是蘇軾奉旨撰書，書法端謹，存晉唐遺風，為蘇軾之妙跡。《阿育王寺宸奎閣

碑》，蘇軾撰並書。此碑結體遒勁，得歐陽詢、顏真卿筆意。《表忠觀碑》，蘇軾撰並書，原石湮沒，明嘉靖間重刻。在《羅池廟迎享送神詩》中，蘇氏書其篇末迎享送神詩，而未書全文，後人取而刻之於廟。此碑神采具足，非各種復刻所及。其他還有《豐樂亭記》、《醉翁亭記》，均為擘窠大字。

黃庭堅大字行書凝練有力，結構奇特，幾乎每一字都有一些誇張的筆畫，並盡力送出，形成中宮緊收、四緣發散的嶄新結字方法，對後世產生很大影響。

黃庭堅著名碑刻有：《伯夷叔齊廟碑》，黃庭堅撰並書，字極秀麗，筆畫瘦潤，與生平所作不相同，細察別饒嫵媚之趣。《黃庭堅題琴師元公此君軒詩刻石》，此帖瀟灑如意，異於其他黃書。其他還有《龍王廟記》、《題中興頌後》、《浯溪題記》、《淡山嚴詩》等。

米芾對書法的分佈、結構、用筆，有著他獨到的體會。要求「穩不俗、險不怪、老不枯、潤不肥」，即要求在變化中達到統一，把裏與藏、肥與瘦、疏與密、簡與繁等對立因素融合起來，也就是骨筋、皮肉、脂澤、風神俱全。章法上重視整體氣韻，用筆主要是善於在正側、偃仰、向背、轉折、頓挫中形成飄逸超邁的氣勢、沉著痛快的風格。

米芾著名碑刻有《蕪湖縣學記》，南宋製圖學家黃裳文，米芾行書。原石已佚，現存者為後人摹刻。此碑筆法縱橫，為米芾佳作。《章吉老墓表》，米芾行書。字距甚大，行距亦較寬。書法龍跳虎躍，秀勁遒逸，為米芾晚年代表作。《焦山題名》書法清勁疏朗，《真君題字》書法嚴謹有度。《終

南山題字》，米芾行書，「第一山」三個字，刻於安徽盱眙，
字勢奇偉秀麗，縱逸飛動。其他還有《米芾語溪題名》、《真
宗孔子贊》、《太白江油尉廳詩刻》等。

蔡襄擅長正楷，行書和草書，其書法渾厚端莊，淳淡婉
美，自成一體。展卷蔡襄書法，頓覺有一縷春風拂面，充滿
妍麗溫雅氣息。其書法在其生前就受時人推崇備至，極負盛
譽。他以其近於完美的書法成就，在晉唐法度與宋人的意趣
之間搭建了一座技巧的橋樑。

蔡襄著名碑刻有：《萬安橋記》，亦稱《洛陽橋記》，
蔡襄撰並書，正書。書法端莊沉著。《晝錦堂記》，又稱《百
衲碑》，歐陽修撰，蔡襄正書。書法遒勁瑰麗。《劉奕墓碣》，
結字工穩，筆法自顏真卿《多寶塔》、徐浩《不空和尚碑》
中來，風格近《晝錦堂記》。此碑拓本流傳甚少，鮮為人知。
《韓魏公祠堂記》，司馬光撰文，蔡襄正書，書法嚴整，似
顏真卿《元結碑》而峻骨，意蘊在《顏書告身後跋》之右。
還有福建福州東郊的鼓山摩崖題刻有蔡襄《劉蒙伯碣文》、
《忘歸石》等。

除宋四大書家所書著名的碑刻外，其他比較著名的碑刻
還有北宋碑刻《元祐黨籍碑》，又稱《元祐黨人碑》、《元
祐奸黨碑》，宋徽宗書、刻石置於文德殿門東壁。作為北宋
新舊黨爭的實物資料，是一件具有重要史料價值的碑刻。透
過對這通碑刻的解讀，人們可以清楚地瞭解宋代的社會狀況
和上層集團的矛盾。

再如《大觀聖作之碑》，又稱《學校八行八刑碑》，北宋時的西元一一〇八年立。為宋徽宗「瘦金體」書法，蔡京行書題額。書法瘦硬挺拔，直如矢，勁如鐵，雖經刻石，風采猶存。此碑存於河南新鄉。

又如《面壁塔題字》，蔡京書，行書「面壁之塔」四個大字。書法雄放遒勁，存於河南登封少林寺。

又如《宋代針灸穴位碑》，碑文是北宋醫官王唯一編纂，科學地總結了自漢唐以後古代醫學家在針灸穴位方面的經驗，此碑是研究中國古代醫學方面的重要碑刻。

宋代刻石藝術也具有很高的成就。比如《面壁岩題字》，南宋刻石，北宋宰相、書法家蔡卞書。楷書「達摩面壁之庵」六個大字，筆法勁健，有唐人遺風。刻石存於河南登封少林寺。

再如《龍圖梅公瘴說》石刻，這是梅摯在昭州任知州時寫的一篇政論文。西元一一九〇年，宋代詩人朱晞顏將此文刻於龍隱岩，並題跋於後。

宋代石刻藝術具有高超的藝術造詣，表現了當時的人們審美取向和精神追求。

閱讀連結

書法史上論及宋代書法，素有「蘇、黃、米、蔡」四大書家的說法。前三家分別指蘇軾、黃庭堅和米芾，唯獨列於四家之末的「蔡」，究竟指誰，卻歷來就有爭議。

　　一般認為所謂蔡是指蔡襄，但明清以來有另一種說法認為，從四家的排列次序及書風的時代特色來說，「蔡」原本是指蔡京。蔡京的書法藝術有姿媚豪健、痛快沉著的特點，在當時已享有盛譽，朝野上下學習其書者甚多，只是後人厭惡其為人，才以蔡襄取代了他。

▌遼金夏的官印和私印

　　遼金夏印章受到中原印章文化的影響，產生了具有本民族特點的印章藝術，成為了中國印章藝術史上不可分割的組成部分。

　　遼國是契丹族人耶律阿保機建立的。遼國官印制度分遼官與漢官兩大系統。遼官稱北面官，漢官稱南面官，遼官是契丹自立特殊制度，漢官則是入關內以後仿唐、宋制度而設。在北面官之中又有北面南面之分，北面掌官衛、部族、屬國之事，南面掌境內漢人州縣之事。

　　遼代節度使官職是當時最高級別武官的官職名。「軍」為遼時軍隊最大編制單位，其統帥為「節度使」總攬一個地區的軍、民、財政。

　　節度使官印有「啟聖軍節度使」、「清安軍節度使之印」等，都是覆斗型銅印，獅紐，長六釐米，寬十釐米。這些官印是典型的遼節度使官印，但應為節度使司衙門官印，類似現代單位公章，而非私印。

　　掌管染造之類的官印如「安州綾錦記」，印面長五‧七釐米，寬五‧四釐米，厚〇‧七釐米，通高二‧八釐米，

銅質，無款。安州當時屬東京道綾綿院，是專掌禁中及皇家的婚娶衣著之綾錦製作，屬少府監。同屬少府監還有染院、裁造院、文鄉院等八十一處。

另外，遼代的玉質印寶，已採用了巴林石。巴林石在遼代被稱彩玉或軟玉。遼皇都上京城的所在地在後來的巴林左旗，巴林左旗博物館就收藏刻有遼文的兩方印，印文為「大遼」等內容。

其印材經考證為巴林石石質。巴林石成為印材，在遼代的官私印中早已有之，尤其私印中較多。巴林石中的雞血石不僅成為印材，還用細粉和別的材料混用之作為印泥等。

遼國私印有「佛法僧印」，印面五·四釐米見方，銅質。此印於西元一九七一年在內蒙赤峰境內遼高州城出土。印文排列較常見遼印為奇，「佛」、「印」兩字特短，「僧」字「人」旁特窄。此外還有「夾」、「周」、「聖」等私印，具有民族特色。

金代是中國東北的女真族人完顏阿骨打建立的一個王朝。金初曾創女真文，偶有用契丹文篆體的印，背款多為漢文，也有刻女真文的，均為大定年款。

金代官印也反映了當時的行政制度及官員職能。如「尚書戶部之印」，印面七釐米，矩形直柄。一九八五年夏出土於山西河曲城東南一千米處。金代尚書省總攬政務，戶部為尚書省下「六部」之一，掌戶口田賦之政。

再如「上京路萬戶洪字號印」，印面六·五釐米正方，通高四釐米，銅質直柄鈕。「上京路」治所是金代的會寧府，

即後來的黑龍江阿城南部。轄境約今黑龍江中下游、烏蘇里江、松花江、嫩江流域和大興安嶺一帶。「萬戶」是金代官名。

又如「規運柴炭監記」，寬四‧二釐米，長四‧三釐米，背有「正大二年五月」「行宮禮部造」。前側有刻款不清。此印為當時監官之一，管理規籌柴炭之事。

此外還有稅務官印、領軍將帥名號印，以及金代軍中管理具體公務的職印等。如「登州軍器庫印」，印面五釐米見方，厚一‧六釐米，通高五釐米，銅印，弧狀板鈕。登州始置於唐，宋、金、元、明各代均保留此建制。此印是登州管理軍用器材倉庫之官印。

金代私印也有出土，如一九七三年在山西大同城西約一千米處，發掘金代玉虛觀道士閻德源墓時，出土牛角印五方，盛於方盒內。

西夏是羌人中的党項族人李元昊建立的政權。李元昊不僅是西夏開國者，也是一個有才藝的文人，通曉漢字。因此他在建都銀川以後，曾仿中原字體，制西夏文，行於國中。《宋史》、《金史》中均有《夏國傳》，傳世古印中可見其官私印的遺存。

西夏官印的特點是用其國書的篆體以兩字為多，亦有四字或六字者。其印面方形圓角，白文有邊，印背一般右邊記年款，左邊是印人的名字。印鈕臺矩形多上大下小有穿。多鑄銅。

比如「首領」，印面五‧二釐米，通高二‧七釐米。「首領」二字篆書變化多端，有正體、反體、變體、倒體等。

此印正體印背右邊為「正德八年」。「正德」是西夏第四代皇帝崇乾順的年號。另一方為變體「首領」。「首領」在西夏文中指各級地方官以及各地駐軍將領。在漢文獻中如《夏國傳》等有稱「首領」為「酋首」、「酋長」等。

西夏六字官印比四字官印略大，印面多為六釐米至七‧五釐米見方。篆文與四字官印略同，屬專印類。

比如「靜洲糧官專印」，「靜州」故址在今寧夏靈武南部。「糧官」指糧道、糧臺即靜州管理漕運、調發糧餉的地方官。

再如「綏州馬官專印」，六‧三釐米見方，無款。「綏州」為西夏州縣之一，故址在今陝西綏德境內。「馬官」是西夏仿唐、宋而設的地方官，中央設群牧司，地方設馬官，屬監牧之官，宋時稱「官馬」或「馬官」。

又如「嵬名禮史部專印」，此印較大，印面七‧五釐米見方。「嵬名」為西夏皇姓，即「皇寶」，亦即中央。「禮部」為官署名，可能是「吏部」，亦為官署名。前者為中央典禮部，後者為掌文武官吏之選試、擬注、資任、遷敘、蔭補、考課之政令等。

閱讀連結

西夏建立者李元昊通漢文。建國後與謨寧令野利仁榮，製成西夏文字十二卷。夏國文書，規定一律用新制的夏國文字。西元一〇三七年，設立國字院和漢字院。漢字只用於和宋王朝往來的文書，同時與西夏國字並列。對吐蕃、回鶻和張掖、交河等地各民族用西夏國字，同時附列各民族文字。

西夏文是依據漢字改製成的方體字。在西夏國統治的近兩百年中，一直行用。在夏國亡後，逐漸衰亡。西夏文字的創製，對西夏政權的確立和經濟、文化的發展，起了重要的作用。

元代花押印的勃興

元代的印章起源於岩畫、古陶器、古瓷器，繁形於古押印，適用於宮廷、文人墨客、民間，統稱為「元押」。它是一種不用執筆花押，而用印章簽押的形式。

元代蒙古族入主中原後，在國內劃分的四個民族等級中，地位最高的一二等蒙古人和色目人，他們大多不識漢字，所以在交往中「多不能執筆花押」，更不認識天書一般的篆書。於是，唐宋以來初露端倪的、簡易明了的花押印順流騰波而起，迅速由官方到民間普遍流行起來。

元代花押印的勃興，自然應當列出一大串文人墨客的輝煌姓名：趙孟頫、吾衍、盧熊、楊遵、吳睿、柯九思、鮮於樞、虞集、張雨、吳鎮、朱德潤、蘇大年、楊維禎、饒介、倪瓚、王蒙、顧瑛、宗濂、王冕、朱桂等。

上述元代文人經過漫長的探索，促成了自寫自創的文人篆刻家的出現，確立了漢印審美觀，使印章成為中國書畫作品中不可缺少的組成部分。

比如趙孟頫在精神上追求自然、清遠、古樸的藝術風格，更具特色並長期影響了元代的印章篆刻藝術。他在書畫上提倡「貴有古意」，借古開今，在印章藝術上也同樣提出這一

主張。而漢魏印章所內蘊的書法美、章法美及風格美正是他所提倡和傳承的藝術美學之路。

圓朱文印是趙孟頫倡導最力的一種獨特印式。這種印式，線條細緻，宛轉如游絲，筆法工整圓潤，布白均勻，印文與邊欄一樣幼細，有靜穆穩定之感，和趙孟頫的繪畫、書法，風格一致。

從趙孟頫遺留下來的篆書手跡，對照他的書畫作品所用印章的文字可以看到，這類印章的篆文書體，與古璽印儘管形貌不同，卻有其精神，可謂在傳統印學基礎上，變革當時印風，闖出了一條新路。他篆寫過許多朱文印，優美典雅，確不同於以前一般細巧纖弱的朱文印。他篆的這種印，後來叫做「圓朱文印」，成為另一種新的典範，對後來的篆刻藝術產生了很大影響。

這些文字秀麗的印章蘸上朱紅色的印泥，鈐蓋在書畫作品上，與書法、繪畫相互映襯，開啟了文人在書畫等各方面均用印章之先河。體現了趙孟頫這位大藝術家多方面的修養和對印章藝術書法美和章法美的追求。

元代文人印章精品數不勝數，大陸重慶出版社於一九九九年出版的《元代印風》一書中就列舉出了約兩百七十餘枚各種印章。這些印章均渾厚雋永、酷似璀璨的晨星，神采耀人，並在漢印的基礎上刻意求新、銳意創新，細線條開始變粗獷神暢飄逸，由於章法、線條上、內容上、形式美的吸引，傳承為許多後來文人墨客競相模仿學習的榜樣。

流派紛起 豐富多彩

在元代民間大行其道的押印上的楷書，多採用無拘無束的民間書體，天真歪倒，俯仰自得，隨心所欲，顧盼有情，率真自然，極富印章意趣。如「楊」、「魏」等。更多的是上部為楷書姓氏，下部為花押的姓押印，如「宋押」、「姜押」。這類印多為豎長方形，類似秦漢時期的「半通印」，為元押藝術的主流和代表。

元押上的文字，不拘一格，種類繁多，印章體形也五花八門，形態各異。有獨字的姓氏印，有單押字印，更有旁人根本不識的類文字印。另外，還有一些別具一格的六角形、八角形、亞字形及銀錠形印。

由於蒙古人及色目人不諳漢人文字，所以有很多花押上雜用漢字和蒙文，即八思巴文。印章往往上為漢姓，下為八思巴文。還有一些元押乾脆純用八思巴文，除常見的方形和長方形外，更有標新立異，幾不見於傳統漢人印章的魚形押、琵琶形押、葫蘆形押、壺形押等。

元押中的圖形印也十分豐富，按其內容又分為人物形押、動物形押、植物形押、器物形押、圖案形押等多種。另外，由於基督教、佛教、道教的盛行，還出現了一些宗教押印。

從鈕制上講，與隋唐宋元官印系統幾乎千篇一律的「印把子」橛鈕和鼻鈕相比，元押鈕式的豐富也使人大感耳目一新，在古代印鈕譜系中堪稱奇葩。

元代蒙古人騎馬進入中原，遊牧為生的蒙古人本就有身佩腰刀及其他飾物的傳統，所以他們把這一習俗也帶到了中

原，反映在印章上，無論什麼鈕式的押印，都有一個可供穿系的小孔，以便於隨身佩帶。

元押鈕式大致可分為鼻鈕、橋鈕、壇鈕、錢幣鈕、人物鈕、動物鈕等，其中以鼻鈕為最多，以動物鈕和人物鈕最為活潑精彩。動物鈕有獅、虎、馬、雞、狗、蛙、蛇等，人物鈕有男有女，或立或踞。豐富多彩的元押鈕式在古印譜系中佔有突出重要的地位。

總之，元代花押印稚拙淳樸，盡洗鉛華，堪稱一枝獨秀，放射出中國古代篆刻藝術的燦爛色彩。

閱讀連結

趙孟頫書畫詩印四絕，當時就已名傳中外，以至日本、印度人士都以珍藏他的作品為貴，為當時的中外文化交流做出了貢獻。

趙孟頫的書法作品中與道教有關者有《洛神賦》、《道德經》等。畫作名品甚多，關於道教內容的有《玄真觀圖》、《三教圖》等。有《玄元十子圖》畫道教人物關尹子、文子等十人像，並旁書小傳。該作筆墨高古，西元一三〇五年路道通於杭州刻版印摹，後被收入明正統《道藏》。詩文風格和婉，兼工篆刻，以「圓朱文」著稱。

▌元代的石碑篆刻藝術

元代的碑刻，當以才華橫溢和有元一代公認的書法領袖趙孟頫居多。其中的《天冠山詩》、《新建廟學碑》、《龍

興寺祝延聖主本命長生碑》、《杭州福神觀記》、《龍興寺帝師膽巴碑》、《蕭山縣大成殿記》等更是上上之品。

《天冠山詩》，單刻帖。元趙孟頫書其自詠之詩二十四首。碑石現存陝西西安碑林。筆畫務簡，縈繞較少，但於簡約之中，每以筆姿神趣而顯其風采。

《新建廟學碑》，天姿奇縱，豔麗飽滿之態為古今之冠，此碑被認為「北碑宗派」。趙孟頫書此文時，正值壯年，書法藝術日臻成熟，自詠詩中一首《水調歌頭》寫道：

行止豈人力，萬事總由天。

燕南越北鞍馬，奔走度流年。今日芙蓉洲上，洗盡平生塵土，銀漢溢清寒。

卻憶舊遊處，回首萬山間。

客無嘩，君莫舞，我欲眠。

一杯到手先醉，明月為誰圓。莫惜頻開笑口，只恐便成陳跡，樂事幾人全。

但願身無恙，常對月嬋娟。

《龍興寺祝延聖主本命長生碑》刻立於西元一三一七年，此時趙孟頫已六十四歲，書法藝術與青年、中年時相比，更加成熟老辣。碑文字體神力老健，秀麗端雅，筆圓架方，形體端秀而骨架勁起，運筆酣暢溫潤，結體寬博縝密，勻稱俊秀，使人感到輕鬆、恬靜、優雅，不愧為趙孟頫晚年書作中的精品。

《杭州福神觀記》是一篇碑記，由著名文學家鄧文原撰文，記述道教領袖張唯一委派崔汝晉重建位於西湖斷橋之側的福神觀之始末。趙孟頫書此碑記於西元一三二〇年，時已六十七歲，屬其晚年作品，已臻「人書俱老，爐火純青」的境界。

　　作品以烏絲界欄，字體主要取法唐代李邕，參以發揮，雄健開張，用筆圓勁渾厚。全文七百餘字一氣呵成，功力非凡。

　　《龍興寺帝師膽巴碑》全名為《大元敕賜龍興寺大覺普慈廣照無上帝師之碑》，碑上寫道：

　　皇帝即位之元年，有詔：金剛上師膽巴，賜諡大覺普慈廣照無上帝師，敕臣孟頫為文並書，刻石大都寺。五年，真定路龍興寺僧迭瓦八奏：師本住其寺，乞刻石寺中。復敕臣孟頫為文並書。臣孟頫預議，賜諡大覺以言乎師之體，普慈以言乎師之用，廣照以言慧光之所照臨，無上以言為帝者師。既奏，有旨：於義甚當……。

　　趙孟頫奉敕書於西元一三一六年。該帖通篇一氣呵成，點畫精純，無一筆有懈怠之氣。通篇基本為楷法，偶間行書寫法，且上下血脈相連。其字形開張舒展，點畫精到沉著、神完氣足、蕭散率真。從整篇來看，基本還是承繼了「二王」正統的筆法，而在用筆上明顯又多了沉著痛快之意。其結體多取法李北海即李邕書法莊重沉實之意態，醇和典雅，是一種純粹的自由狀態。其開篇部分基本是純正的大楷，到篇末，

則間雜少量行草，這一方面顯示了整個創作從規矩到自由的時間流程，同時也造成了調節楷書易流於板結平淡的弊端。

《蕭山縣大成殿記》，青石質，碑文楷書二十五行，碑陰楷書二十二行，由張伯淳撰文，趙孟頫書大楷共六百九十六字，記述了蕭山縣修建大成殿諸事。縱觀全文，記錄盛況空前，行文流暢，書法精美，從中體現「趙碑」的學術地位與藝術成就，以及對自元到清蕭山儒學的作用與影響，為後來蕭山的教育也起著積極的作用。

趙孟頫為隆興寺書寫的碑文還有著名的《大元敕賜龍興寺大覺普慈廣照無上帝師之碑》，但已無存，故此《龍興寺祝延聖主本命長生碑》則顯得尤為重要。

元代其他的碑刻也有很多，比如書法家康裡巎巎書《敕修曲阜宣聖廟碑》，在山東曲阜孔廟，碑上字約寸許，似學唐歐、虞之書法。

再如《息庵師道行碑》，日本僧人邵元撰，比丘法然書。額題篆書「息庵禪師道行之碑」八字，碑文正書，全文共一千兩百二十四字。碑陰刻正書「息庵禪師宗派之圖」，下刻嗣法及落髮小師的名字，再下刻遊人題《遊少林寺》詩一首。碑文內容為追敘息庵生平事跡，頌揚其道德深澤，推崇之情溢於言表。邵元原為日本山陰道但州正法禪寺住持，此碑標誌了中日兩國人民悠久的傳統友誼。

又如北京《居庸關雲臺六體文字石刻》，在居庸關雲臺券洞內。兩壁刻有四大天王，壁間有藏文、梵文、八思巴文、維吾爾文、漢文、西夏文六種文字題刻的《陀羅尼經咒》和

《造塔功德記》，此券洞邊上雕刻各種花草圖案，是現存稀有的元代雕刻藝術傑作；同時，這六種文字石刻更是有著重要的書法藝術價值，為世人所重。

另外，其他碑刻還有《息庵讓公禪師道行碑》、《王烈婦碑》、《重建南鎮廟碑》、《平陽郡公姚天福碑》、《顯教圓通大禪師熙公和尚塔碑》、《代祀記碑》等。

在北京石刻藝術博物館的碑刻陳列區內，陳列著有關北京興建寺廟方面的碑刻，有元代興隆寺創建碑，著名的隆福寺碑、關帝廟碑、清真寺碑、白衣庵碑、崇元觀碑、大顯靈宮碑等。這些較著名的寺廟碑刻，記載著北京歷代寺廟的建造、修葺、規模等資料，為研究北京寺廟情況提供了原始資料。

閱讀連結

趙孟頫是一位承前啟後的大家，提出「作畫貴有古意」、「雲山為師」、「書畫本來同」、「不假丹青筆，何以寫遠愁」等口號，吸收南北繪畫之長，復興中原傳統畫藝，維持並延續了其發展。在人物、山水、花鳥諸畫科皆有成就，畫藝全面，並有創新。

趙孟頫扭轉了北宋以來古風漸湮的畫壇頹勢，使繪畫從工豔瑣細之風轉向質樸自然，使繪畫的文人氣質更為濃烈，韻味變化增強，使繪畫的內在功能得到深化，繁榮了中華文化。

金石之光：篆刻藝術與印章碑石

百花齊放 繁榮藝術

百花齊放 繁榮藝術

明清時期，篆刻好手如林、派別繁多，印章篆刻藝術和碑石篆刻藝術百花齊放，造成了篆刻藝術的繁榮。

明代篆刻家、書畫家文彭繼承與創新篆刻藝術，被後來篆刻家奉為篆刻之祖。其他如汪關等人也都各樹一幟。明代碑刻較為盛行，石刻方面以南京明孝陵神道石刻著稱於世。清代印章篆刻流派紛呈，尤其是「西泠八家」，風格各異。清代既有數量甚多的碑刻，也有許多建築石刻和陵墓石刻，它們作為建築的重要構成附麗建築物之中，取得了不少創新的成就。

▌明代篆刻流派與名家

中國印章篆刻發展到了明代，已經進入了專業藝術創作領域。印章昇華為篆刻藝術，揭開了文人流派印的帷幕，從此形成了明代燦爛的印章流派篆刻藝術，湧現了風格各異、成就卓著的篆刻大家。

明代篆刻共經歷了兩百七十餘年，先後湧現了以文彭、何震、蘇宣、朱簡、汪關為代表的「吳門派」、「新安印派」、「泗水派」、「皖派」和「婁東派」五大流派。

文彭，字壽承，號三橋，江蘇蘇州人，是明代著名文學藝術家文徵明的長子，曾任兩京國子監博士，世稱「文國博」。在中國篆刻藝術史上，文彭首開了明代流派印之先河，被推為一代宗師。

文彭治印基本上承襲漢印和元代趙孟頫朱文印，但其風格受元人篆刻的影響比較大，因而靜逸雅麗，秀潤流暢，用刀富有變化，一洗隋唐宋元印文呆板的習氣，呈現一種清麗雋永的美感。

文彭印的印邊處理得很自然，有古樸蒼厚的藝術效果。說明他有意識地追求和借鑑漢代古銅印的古樸、殘缺、斑駁的自然風格。他首創了在印章的側面用雙刀刻行書邊款的刻法，其點畫圓潤俊美，如毛筆書寫一般，無刻鑿之痕，猶如古代行書碑帖。從文彭開始，印章具款便傳於後世。

文彭刻印有自己的創作思想，而且善於總結技法理論。如：「刻朱文須流利，令如春花舞雪；刻漢文需沉凝，令如

寒山積雪；落手處要大膽，令如壯士舞劍；收拾處要小心，令如美女拈針。」

文彭這些經驗之談，行成了明代「吳門派」篆刻藝術流派的治印要旨。

「吳門派」又因文彭其號為「三橋」，又稱「三橋派」。他的印風為當朝和後世印人效仿並奉為典範，如書畫家和篆刻家歸昌世、詩人和書畫家李流芳等人，因而形成中國篆刻史上第一個篆刻藝術流派。

何震，字主臣，一字長卿，號雪漁山人，安徽新安人，即現在的江西婺源。曾久居南京，與文彭在師友間，在明代篆刻史上同文彭齊名。

何震是一位職業篆刻家，以治印名世。他除早歲師文彭外，還從當代大收藏家顧從德、項元汴等處鑒賞了大量的秦漢璽印，金石碑版，又對漢魏的鑄印、鑿印、玉印等風格苦心鑽研和探索，吸收了豐富的傳統藝術資源，敢於創新。

何震的篆刻藝術成就主要表現在刀法上。他首創的切刀法，富金石味，蒼勁樸厚，工穩勻稱，由此可以看出何震對篆刻創作極為嚴謹。

從何震「紫門深處」，「雲中白鶴」，「聽鸝深處」，「青松白雲處」等印章，可以看出用刀穩健，線條平直拙樸，沖刀暢快猛利。他的印章邊款獨創單刀刻款法和切刀刻款法，一刀一筆，剛爽而有金石味，獨闢蹊徑，為後世篆刻所傚法。

何震在篆刻藝術上還致力於理論研究，著有《續學古編》。由於何震在篆刻藝術方面獨樹一幟，風格別具，成為

金石之光：篆刻藝術與印章碑石

百花齊放 繁榮藝術

印學一代宗師，世稱為「新安印派」，亦稱黃山派、徽派、皖派。

「新安印派」印人較多，追隨者如梁褒、蘇宣、程林、江皓臣、汪鎬京、吳午叔、朱簡、程樸、汪關、汪泓、金光先、陳文叔等人。後來，汪關、朱簡和程邃在篆刻藝術上又獨張門戶，自立風格

蘇宣，字爾宣，又字嘯民，號泗水，又號朗公，安徽新安人。他自幼喜讀書及擊劍，其篆刻得文彭傳授，同時又受何震的影響，是當時仿漢印熱潮中湧現出來的傑出篆刻家。

蘇宣刻印章，沖刀法、切刀法相融，表現了氣勢雄強，沉著凝練的風格，為當時仿漢印的代表人物，作品流遍海內。特別是上海、蘇州、嘉興一帶受他影響的較多，被後世列為「泗水派」。在當時與文彭、何震鼎足稱雄，是明代萬曆年間印壇公認的三大主流派之一。

蘇宣曾經在西元一六一七年有專譜《蘇氏印略》四冊問世，馬新甫、施鳳來、姚士慎、曹遠生為之作序。受他影響篆刻家有程遠、何通、姚叔儀等人。

朱簡，字修能，號畸臣，後更名聞，安徽休寧人。他居黃山，好遠遊，工詩，受業於陳繼儒，與當時的書畫家李流芳、趙繼儒等人交厚，時有唱和。

朱簡治印受當時何震的影響，加上他修養廣泛，治印不拘於時尚，印文筆意濃重，動感強，有草篆意趣，獨具個性，開闢了一條迥然不同的創作途徑，從而成為了「皖派」的代表。

朱簡用刀以切為主，首創短刀碎切刀法，一筆由多刀切成，印風以蒼莽峻峭、純拙見勝，刀意、筆意兼備，有較強的韻味及內涵和鮮明的個性。

　　朱簡潛心於文學，尤精古篆，對古璽印考證、篆法研究、章法探討、真贗辨別、謬誤勘正等諸方面有所成就。於西元一六一〇年和一六一一年兩年時間完成《印品》一書，西元一六二五年出版。他在《印經》上說：「余初授印，即不喜習俗師尚。」說明他在篆刻創作上獨具見解。他的印章風格啟發清代以丁敬為首的浙派，而且影響甚深。

　　朱簡創作的印譜《菌閣藏印》兩冊，名為「藏印」，實為朱簡自己篆刻作品。又著有《印經》、《印品》《印書》、《印圖》、《印論》、《印章要論》、《修能印譜》等。他的印學研究對當時的印學發展和篆

　　刻的繁榮起了很大的作用，對清代印學研究影響較深。

　　汪關，原名東陽，字杲叔，又字尹子，因得漢「汪關」銅印而改名，安徽歙縣人。他治印師何震，卻有自己獨到心得。

　　汪關取法漢印中的鑄印及經典作品。漢印基本功極深，篆法端莊和諧，刀法圓潤，婉轉，光潔流利，工穩平整，自然爽利，白文印稍作並筆處理，風格淵靜工致，細朱文印工整醇美，古雅飄逸。汪關一掃文彭、何震前人尚殘留一股板滯之氣，又開創了新的篆刻藝術風格。

金石之光：篆刻藝術與印章碑石
百花齊放 繁榮藝術

　　明末清初文學家、篆刻家、收藏家周亮工認為，文彭、何震為猛利派，汪關為和平派。後世印人推崇汪關得文彭「正傳」，並稱「文汪」，可見汪關的印風給後世影響極深。

　　汪關所創的這一風格稱之為「婁東派」。作品有《寶印齋印式》兩卷行世。汪關所創的「婁東派」傳人有清初沈世和、林皋、吳先聲、巴慰祖等。

　　明代除了篆刻流派和篆刻大家外，篆刻理論也基本形成了體系。史無前例的印學理論所顯示的廣度、深度、力度，正說明了流派印取得的非凡成果。

　　比如，徐官精通篆學，撰有《古今印史》一卷；甘暘工書法，精篆刻，有《集古印正》五卷，並附有《印章集說》、《甘氏印集》、《甘氏印正》；趙宧光集文學家、文字學家、書論家於一身，有作品集《趙凡夫先生印譜》行世；程遠篆書、篆刻俱佳，著有《古今印則》四冊；金光先明清之際的印壇巨擘，著有《金一甫印選》；梁袠是明末著名篆刻家，有《梁千秋印雋》；程樸工於篆刻，輯有《忍學堂印選》兩卷，等等。

　　總之，明代篆刻已經成為士大夫重要的藝術活動。著名的篆刻家們創造性地繼承了前人的成就，力圖在印章上表現出豐富的意境，使方寸之地，氣象萬千。而明代的印學理論，對清代的篆刻藝術產生了深遠的影響。

閱讀連結

　　文彭治印不假別人之手，從寫到刻全由自己完成。他在南京國子監時，於西 橋，見有一老翁肩挑兩筐石，牽著的驢

子背上也馱著兩筐石，準備到附近的集市上去賣，遂購得四筐石頭，該石原為雕刻婦女裝飾品用的燈光凍石。

　　自從文彭得石之後，不做牙章印，以燈光凍石刻印。後來被兵部左侍郎汪道昆要去一半，請文彭篆寫好印文，然後請何震刻成。於是，凍石之名始見於世。後世大量使用石質印料刻印始於文彭，這種比較低廉的印章載體，使篆刻藝術得到了普及與發展。

▌明代的碑石篆刻藝術

　　明代的碑刻較為盛行，其數量甚多。比如《御製皇陵碑》，俗稱《皇陵碑》，立於安徽鳳陽明皇陵神道側。碑通高六‧八七米，寬約兩米，有碑文二十六行，每行五十六字，文為楷書。碑首四周浮雕六條大螭，中下部篆書「大明皇陵之碑」，下為雲朵。朱元璋嫌文臣碑文粉飾之辭，不足以訓誡子孫，乃親自撰寫碑文，立碑於神道之南。此碑巍峨挺拔，氣勢非凡。

　　朱元璋在元末農民戰爭中屢屢出奇制勝、轉危為安，最終奪取天下，他自認為是因為祖墳風水好而保佑他的結果。稱帝後他回到家鄉，第一件事就是拜祭祖墳，立《御製皇陵碑》，特意記述自己艱難的身世，讓後人明白朱家是怎樣一步步走向昌盛的。

　　此碑敘述朱元璋的家庭出身、本人經歷、元末農民起義和他參加起義軍的情況，以及東渡大江，統一全國的簡略過程。闡明昌運興盛的道理，文字通俗易懂，感情豐富，膾炙

人口。是研究朱元璋的重要歷史資料，也是一件具有重大歷史價值的珍貴文物。

再如《馬哈只碑》，在雲南晉寧縣昆陽城月山西坡上。馬哈只是鄭和之父。中國明代著名航海家鄭和於西元一四〇五年為他父親馬哈只立的墓碑。碑文為大學士李至剛撰寫，記載馬哈只的身世及家世。

石碑通高一．六五米、寬〇．九四米、厚〇．一五米。碑額呈圓拱形，上書小篆「故馬公墓誌銘」六個字。龜趺碑座。石碑正文四周，陰刻著纏枝蒂蓮花紋。正文楷書十四行，共兩百八十四個字。字跡略有殘損。

鄭和的祖父和父親均名「哈只」。按伊斯蘭教的習俗，「哈只」是人們對朝觀過伊斯蘭教聖地麥加的人的尊稱。中文「哈只」一詞，本由阿拉伯語音譯過來，意為「巡禮人」，即朝聖者。由於鄭和幼年離家，對父親的真實姓名可能已淡忘，或依習俗稱父親為「馬哈只」。馬哈只去世時，鄭和年僅十歲左右。父親喪葬之事，皆由長兄馬文銘經辦料理。西元一四〇五年，鄭和已升為內宮官監太監，請大學士禮部尚書李至剛撰寫了父親的墓誌銘，但時逢第一次下西洋的前夕，鄭和只得將碑文寄回雲南昆陽鐫鑿於石，立在父親墓前。

關於鄭和的家世出身，以往的文獻史料蓋不詳實。從《馬哈只碑》的記載中，世人得知鄭和是雲南昆陽人以及鄭和的家世出身等情況，補充了文獻史料記載的諸多不足。此碑是研究鄭和家世提供可寶貴的資料，具有較高的歷史價值，故被一些專家、學者所重視。

此外，《夢鼎堂記》，明代傑出小說家吳承恩書，行楷碑刻，明代官員、散文家歸有光撰，書法圓腴俊逸，有唐代書法家虞世南的風采；《浴日亭詩》，明代思想家、教育家、書法家、詩人陳獻章書，草書，書法俊邁縱放；《桃花詩》，蘇州才子唐寅書，書法遒美俊逸；《重建泗州大聖廟門記》，文學家王鏊撰並書，楷書，書法勁正，在顏、柳之間；《兩橋記》，著名才子文徵明書，著名刻手章簡甫刻，行書，額隸書「兩橋記」三字，書法俊美流暢；《辭金記》，文徵明書並篆額，楷書，碑額篆書「辭金記」三字，書法端秀精整；《重修雲龍山放鶴亭記》，著名書畫家董其昌撰並書，行楷書，書法流利厚重；《通州軍山新建普陀院記》，董其昌撰並書，真書，碑額雙鉤篆書十二字，書法端雅流秀。

除了上述這些碑刻外，北京石刻藝術博物館內的碑刻陳列區，陳列有明太監魏忠賢碑和明代其他太監墓誌，如明錦衣衛《夏公墓誌銘》，明故司禮監太守《張公墓誌銘》等。成為研究明太監活動情況和歷史提供了第一手資料，引起明史專家的重視和關注。

博物館的耶穌會士墓碑陳列區內，還陳列三十六通耶穌會士碑刻，均為明萬曆年間在中國傳教、傳科學文化並葬於北京的會士墓碑。這些會士墓碑記載了他們在中國傳教活動的情況，為人們研究耶穌會在北京的傳教活動提供了重要的資料。

晴山堂碑刻也值得一提。江蘇省江陰晴山堂碑刻，共七十六塊，在江陰馬鎮。這裡還有頌揚徐霞客墓碑，這些石刻集中了明朝一代名人的手筆，很是可貴。這裡所刻均為明

人書，其絕大部分為墓誌和詩文。在幾十篇碑文中，除文徵明的《內翰徐公像贊》是隸書外，其餘都是正、草、行、楷諸體，以行草居多。

晴山堂碑刻除了有著較高的書法藝術價值外，同時還提供了徐霞客先世及本人之資料，可作為研究《徐霞客遊記》之參考。

明代石刻藝術最著名者，當屬南京明孝陵神道石刻，石獸或蹲或立，姿態交替，配以蒼天遠山，形成一派嚴肅靜穆的氣氛。

明孝陵第一段神道石刻是石像路，長六百一十八米，沿途依次佈置著獅、獬豸、駱駝、象、麒麟、馬六種石獸共二十四隻。這段神道石刻是明孝陵地面建築中保存最完整的藝術精品，據推算，當年僅製作其中一隻大石像的石材就重達八十噸。

第二段神道石刻是翁仲路，長兩百五十米，沿途依次佈置一對白石望柱，兩對武將，兩對文臣。望柱高六‧二五米，柱與基座橫斷面俱作六棱形，頂端作圓柱形冠，柱身浮雕雲氣紋，柱頭浮雕雲龍紋。兩對武將，一對無須，一對有須，身穿介冑，手執金吾，腰佩寶劍。兩對文臣，也是一對有鬚，一對無鬚，頭戴朝冠，手秉朝笏。

翁仲路石人統稱「翁仲」。相傳秦代有位大將，名叫阮翁仲，此人身高體壯，力大無比，曾駐守臨洮，因防範匈奴有功，去世後，秦始皇為他在咸陽宮的司馬門外鑄了銅像。

後來人們便將銅像、石像之人統稱為「翁仲」。孝陵神道上的翁仲，是明王朝帝王駕前文武百官的象徵。

明孝陵神道最大的特色，在於人工建設與自然形勢的完美結合，完全依山勢地形作蜿蜒曲折的佈置，在每一段落上，安放石像生來控制其空間。這是孝陵神道在佈置上的成功，在歷代帝王陵墓建築中是前所未有的。

神道石刻造型厚重簡樸，以形體高大取勝，雕刻技法上注重寫實，寓巧於拙，線條圓潤流暢，細微處精雕細琢，融整體宏大與局部精細為一體，代表了明初石雕藝術的最高水平。

除了著名的南京明孝陵神道石刻，還有十三陵石刻，它位於今北京昌平境內的天壽山。陵區包括西元一四〇九年至一四一三年建成的長陵以及陸續修建的獻陵、景陵、塑裕陵、茂陵、泰陵、康陵、永陵、昭陵、定陵、慶陵、德陵和思陵。

十三陵神道兩旁排列石獸六種，十二對，二十四件。獅、獬豸、駱駝、象、麒麟、馬各為一對蹲坐，一對佇立。還有十二個石人，武將、文臣、勛臣各兩對，皆做立像。雕像都用整塊白石琢成，體積最大的達三十立方米，形態逼真。

十三陵石刻不僅種類多，而且還突出地表現了明代不同時期石雕品的特點。如長陵淺浮雕圖案清秀精美，具有明初雕刻的特點。而永陵則採用剔地起突高浮雕手法，龍頭深度約八釐米，其他處也有五釐米之多，充分顯示出明中期石雕藝術的特點。

金石之光：篆刻藝術與印章碑石
百花齊放 繁榮藝術

　　明代重要的石刻還有吉林的阿什哈達摩崖石刻。阿什哈達為滿語，意為「一山忽然分為二」，為斷崖峭壁之意。遺址現存的兩處摩崖石刻詳細記載了明代驃騎將軍、遼東都指揮使劉清三次率領數千官兵、工匠來吉林造船的具體時間。

　　第一處石刻刻於西元一四二一年，上有三行陰刻楷書，碑文是：「驃騎將軍遼東都司指揮使劉。」

　　第二處石刻刻於西元一四三二年，在崖壁上有一條上圓下方的碑形線，中間高一百二十二釐米，寬六十二釐米，刻線內有七行文字，陰刻楷書，字體大小不等。七行碑文依次為：「欽委造船總兵官驃騎將軍遼東都指揮使劉清；永樂十八年領軍至此；洪熙元年領軍至此；宣德七年領軍至此；本處設立龍王廟宇永樂十八年創立；宣德七年重建；宣德七年二月三十日。」

　　明朝建國之初，為加強對東北地區的管理，首先於西元一三七五年成立了遼東都指揮使司，並廣設衛所，後來又設立最高地方行政機構奴兒干都指揮使司。

　　西元一四〇九年四月，明政府在吉林設置造船基地，把吉林當作加強遼東都司與奴兒干都司之間聯繫的紐帶，專司建造運載官兵，糧草賞賜品和貢品的船隻，同時也把這裡作為官兵、糧草的轉運站。在當時，這一舉措直接推動了黑龍江、松花江流域的經濟開發。

閱讀連結

　　《馬哈只碑》自明初的西元一四〇五年鐫石以後，一直立於馬哈只墓前。清代後期，世居昆陽的鄭和後裔參加雲南

回民起義，失敗後逃匿玉溪石狗頭村，恐《馬哈只碑》遭損，遂將其埋於馬哈只墓前。此後，《馬哈只碑》荒諸亂丘，無人問津。

清代末年，回民在月山西坡築墳時，發現此碑，並立之於原地墓前。清代的西元一八九四年，雲南石屏袁嘉谷得知昆陽縣和代村有鄭和父墓碑，遂於一九一一年親往查訪，得拓片並作題跋，此碑遂為世人所重視。

▋清代篆刻流派與名家

清代篆刻是中國篆刻藝術史繼漢代篆刻之後又一次出現興盛的氣象。尤其是從清代中期以後，篆刻流派紛呈，風格各異，而且對篆刻藝術的研究也達到一個歷史性的高度。

清代篆刻經過清初的發展，至清代中期，隨著以丁敬為首的「西泠八家」的崛起，篆刻藝術更加繁榮，篆法、技法、章法都已成熟，而富有極為鮮明的藝術個性。

丁敬，字敬身，號硯林、鈍丁、梅農、丁居士、龍泓山人、孤雲石叟、孤雲石叟等，浙江杭州人。他針對當時印壇因襲守舊，提倡獨創的精神，在篆法、章法、刀法諸多方面形成了個性的藝術語言，獨樹一幟，另闢蹊徑開創了一代印風。

丁敬以切刀法追求秦漢印章的大意，刀法輕重有致，方中有圓，鈍拙見勝，印文的線條表現了強烈的節奏感，奠定了浙派篆刻藝術的風格。

丁敬對入印文字頗有研究。他針對明代以來印人用字都以《說文解字》為範字，使印人在印章的配篆上受到了很大

百花齊放 繁榮藝術

侷限，便大膽地提出不要受到《說文解字》的束縛，從而在很大程度上拓寬了篆刻家的印章布局的思路和創作手法。

丁敬篆刻，兼收各個時代的長處，沉浸日久，章法穩重嚴謹，格調拗澀而勁挺，孕育變化，氣象萬千。他注意印外求印，於治印之外從事金石考證、研究禪理、書畫、詩詞等，他的篆刻表現一種奇古典雅，神流韻閒，蒼勁純拙，清剛樸茂，力挽時俗矯揉嫵媚之態，印文參用隸、楷點畫，布局變化多端，時出新意。

丁敬刻邊款沿襲何震單刀刻款的方法，但較前人有所發展。奏刀即進刀前不起稿，以刀代筆，一刀一筆，自然簡捷，他的這一刻款方法給後來印人不少新的啟示。

丁敬篆刻藝術的崛起，給清代中期的篆刻產生了很大的影響。繼而出現了以丁敬為首的「西泠八家」。

蔣仁，原名泰，字階平，因得「蔣仁之印」銅印而改名，號山堂、吉羅居士、女床山民，浙江仁和人。

蔣仁主要繼承丁敬晚年風格較為鮮明的篆刻形式。他治印，運刀滯澀，印風古秀神韻，崇尚樸厚，學丁敬篆刻，深得精髓，蒼勁簡拙，自有創意。

蔣仁刻印款，用「顏體」行書，極富書味，別具一格。他一生不輕易為人制印，故在「西泠八家」中他的印流傳最少。

黃易，字大易、大業，一字小松，號秋庵，別署秋影庵主、散花淮人、蓮宗弟子等。浙江仁和人。由於黃易與丁敬兩人同為研究金石學，均善刻印，時稱「丁黃」。

黃易治印受業於丁敬，對宋元各家印有所研究，故其印風格較丁敬、蔣仁又有新意。

　　黃易認為，治印需「小心落墨、大膽奏刀」，可謂深得篆刻三昧。所作印章布局平穩自然，善變化，從拙處得巧，得印人精髓；印文突出隸楷筆意，深明繆篆之法，用刀穩健。楷書印款有晉人之風，自成一格。

　　奚岡，原名鋼，字純章、鐵生，號蘿庵、鶴渚生、蒙泉外史、散木居士、浙江錢塘人。他擅書法、繪畫，篆刻師法丁敬，旁及秦漢。

　　奚岡得丁敬之傳，卻無丁敬之豪健，拙中求放，淡雅雋永，方中求圓，而秀逸之氣躍然於紙上，且自成面目，風格與黃易接近。時人譽其與黃易、吳履為「浙西三妙」，「西泠八家」之一。

　　陳豫鐘，字浚儀，號秋堂，浙江錢塘人，出生於金石世家，癖好金石文字學，精墨拓，收藏古印、書畫、佳硯甚富，工書畫。

　　陳豫鐘篆刻宗法丁敬，謹守法度，工整秀潤，樸拙典雅，印款常作密緻細字楷書，極為工秀，印章自成風貌，為「西泠八家」之一。

　　陳鴻壽，字子恭，一字曼生，又號老曼、恭壽、曼公、曼龔、夾谷亭長、種榆道人、胥溪漁隱，浙江錢塘人。精古文，書法諸體皆能，善畫梅，曾任溧陽知縣時，以宜興陶上製紫砂壺，並鐫刻銘詞，人稱「曼生壺」，得者珍視如璧。

金石之光：篆刻藝術與印章碑石

百花齊放 繁榮藝術

　　陳鴻壽篆刻師法丁敬的基礎上，參以漢法，刀法勁挺潑辣，豪邁遒勁，印文點畫有動感，突出神態，使浙派面目為之一新，為「西泠八家」之一。他比陳豫鐘小六歲，印與之齊名，世稱「二陳」。

　　趙之琛，字次閒，號獻父、獻甫，又號寶月山人，浙江錢塘人。擅長金石文字，工書法，善畫山水、花卉，能自成一家。

　　趙之琛篆刻受業於陳豫鐘，能集黃易、奚岡、陳鴻壽等各家之長，善於從多方面汲取藝術營養，用刀爽朗挺拔；印文結構不但秀美，還善於應變；章法布局平穩勻稱，極盡分朱布白之能事。

　　趙之琛印款用楷書鐫刻，秀勁澀辣。其印作為陳鴻壽所推許，被後人學習浙派刻印的蹊徑。其印章風格集浙派之大成，為「西泠八家」之一。

　　錢松，本名松如，字叔蓋，號耐青，別號鐵廬、西郊、耐清、秦大夫、未道士、西郊外史、雲和山人、老蓋，晚號西郭外史，浙江錢塘人。工書畫，善琴瑟樂曲，酷好金石文字。

　　錢松篆刻得力於漢印，嘗摹刻漢印兩千方，在篆刻藝術上，受西泠諸子特別是丁敬的影響較深，創作多是浙派風格，用刀一洗陳法，切中帶削，線條的立體感甚強；章法大膽，時出新意；後期風格自成面目，但仍有浙派之跡。趙之謙曾譽為「丁、黃後一人」。為「西泠八家」之一。

鄧石如，原名琰，字石如，更字頑伯，號完白山人，又有完白、古浣、古浣子、游笈道人，鳳水漁長、龍山樵長等別署，安徽懷寧人。是清代的傑出書法家和印學家。

　　鄧石如的篆刻初學何震、梁褒，後來以自己書法之用筆、結體，運用到篆刻上，把篆書上生龍活虎千變萬化的姿態運用到印章上來，這是印學家從未有過的，特別是朱文印，光氣閃爍，不可逼視，更有創造性的發展，呈現出剛健挺俊、流動多姿的印文書體，一改唐以來拘謹之態。

　　鄧石如刻印，用刀猛利流暢並輔已披刀，他運刀著力點不在刀尖而在鋒脊，迎石沖披，作品爽利灑脫，蒼勁渾厚，凝重流暢，剛柔相濟，方圓並舉。

　　鄧石如用「剛健婀娜」來評判自己的印，這恰到好處。以「鐵、鉤、鎖」來論其刻印，是謂要旨。「鐵」，指刀法，鐵筆就是以刀代筆，要使刀剛健有力；「鉤」，指筆法，字要圓潤遒勁，爽利流暢；「鎖」，指章法，字與字的配合要緊揍，整體相連，渾然天成。

　　鄧石如篆刻邊款也體現了他的書法的特長。內容極富文學性。在印章的形式上真、草、篆、隸諸備。雙刀、單刀皆用，尤以雙刀款法筆意濃烈，特別引人注目。

　　鄧石如的篆刻藝術在明清印壇地位顯赫，後世印人推崇至備，對清代中後期的印壇影響至深。故後世印人稱之為「鄧派」，又稱「新徽派」、「後徽派」。

金石之光：篆刻藝術與印章碑石
百花齊放 繁榮藝術

　　篆刻藝術在晚清時達到頂峰，出現中國篆刻史上第二次興盛時期。在清代晚期的篆刻成就比較突出的有趙之謙、黃士陵、吳昌碩、徐三庚、吳熙載等印人。

　　趙之謙，字益甫、撝叔，號冷君、悲盦、無悶、憨寮、子欠、悲庵、悲翁，浙江會稽人。學問文章根底深厚，書畫篆刻皆第一流。

　　趙之謙治印，朱白皆精，無論印章大小，其篆法、章法姿態紛繁，形式多樣；布局虛實相生，字形基本是方的，轉折處外方內圓；白文印縱橫交疊、蒼勁爽利、方圓兼備。

　　趙之謙運刀如運筆，揮灑隨意，表現力極強，刀法十分的嫻熟，精湛。他用單刀沖刻的白文印「丁文蔚」打開了齊白石印章風格的門扉。他在印章邊款藝術上首創以漢魏書體陽文刻款。並刻有一些漢畫中的圖案，或人物，或山水，或動物等。使印章款識藝術形式更豐富多樣。

　　黃士陵，字牧甫，一作牧父，亦作穆甫，號倦叟、黟山人、倦遊巢主，安徽黟縣人。幼承家學，年輕時得到王懿榮、吳大澂的指點，遂留居廣州。又學丁敬、黃易、陳鴻壽、鄧石如、吳讓之，印章水平已經較高。

　　黃士陵善於在平淡無奇的印面中透過恰當的誇張，達到化靜為動的效果。他對印章文字的處理，其成就超過歷史上任何一位印學家。他能根據作品的需要，對文字加以適當改造、簡化，甚至以楷字入印，使篆刻作品豐富多樣。他以廣博的學識和修養形成了自己的篆刻藝術語言。

黃士陵的邊款除文辭雋永嚴謹之外，在技法上也有所更新。他以穩健的推刀法，使印款含蓄質樸，結體尤見古拙錯落。他的印學在廣東、香港影響較大。晚年的篆刻頗具特色、獨張一幟，後世稱之為「黟山派」。

　　吳昌碩，初名俊，又名俊卿，又署倉石、蒼石，號缶廬、缶翁、老缶、缶道人、苦鐵、破荷、大聾、酸寒尉、蕪菁亭長等，浙江安吉人。與吳熙載、趙之謙、胡澍並稱為「晚清四大家」。

　　吳昌碩一生治印，風格幾經變更，早期從浙派印入手，後專攻漢印，一度以浙派的切刀法追求拙澀風格，隨後又繼學皖派印風，取法鄧石如、吳熙載、錢松、趙之謙等人。尤其對「西泠八家」之一錢松深為欽服，深受錢松後期雄渾跌宕風格的影響，取法古璽和秦漢印，又融入歷代金石碑碣文字造型藝術，及金文、陶文、封泥、漢三國篆碑、漢晉磚文等；其篆結取法鄧石如、趙之謙圓轉的基礎上，摻入《石鼓文》的體勢，他一生於《石鼓文》功夫最深，早期臨摹肖似，後加熟練，出以新意。

　　吳昌碩的印章也體現了石鼓文那種高古奇崛，貌拙氣雄的意態，印文線條以浙派蒼莽滯澀為基礎，突出筆意，刀法自如，沖切披削兼使，用鈍刀硬入，強化了筆畫銳鈍、方圓、輕重的變化，所表現的是古樸、豪邁、渾厚、蒼勁的風格。

　　吳昌碩在技巧的表現上，不單是刀法技巧的表現，他一洗前人舊制，用敲擊、磨擦、鑿、刮、釘等多種手法造成印面殘缺破損的古樸之趣，以印章斑駁的形式來表現渾厚的金

金石之光：篆刻藝術與印章碑石

百花齊放 繁榮藝術

石味，而且他這種表現沒有一點斧鑿的痕跡，而是自然的流露，這是非高超的藝術修養的印人能為的。這就是所謂「既琢且雕，還返於樸」。

由於吳昌碩的學問好，功夫深，氣魄大，識度卓，終於擺脫了尋行數墨的舊藩籬，形成了自己的高渾蒼勁的風格，將明清篆刻藝術六百年來的印學推向一個新的頂峰，成為一代宗師。

徐三庚，字辛穀，號井罍，又號袖海，別號金罍、洗郭、大橫、餘糧生、金罍道士、金罍道人、金罍山民、薦木道士等，浙江上虞人。工書法，尤擅篆刻，善於摹刻金石的文字，並擅長刻竹。

徐三庚印飄逸妍美，疏密分佈對比強，有磅礴之氣，刀法精熟，筆勢酣暢，時人譽為「吳帶當風，姍姍盡致。」他的邊款取法在晉唐漢魏間，刀法猛利，自成面目。

吳熙載，原名廷，字熙載，避同治帝之諱，五十歲後更字讓之，亦作攘之，別號讓翁、晚學生、晚學居士、方竹丈人、言庵、言甫等，江蘇儀徵人。善畫，工篆書，擅篆刻。

吳熙載出包世臣之門，是鄧石如再傳弟子，篆書純用鄧法，揮毫落筆，舒捲自如，雖剛健少遜，而翩翩多姿，獨具風格。篆刻初以漢印為師，三十歲後見鄧石如的作品，敬佩不已，遂傾心傚法鄧石如的篆刻，而且在鄧派的風格上自成面目。

吳熙載印富有張揚的個性，刀法圓轉熟練，氣象駿邁。他一生刻印以萬計，破前人藩籬而自成面目；印文方中寓圓，

剛柔相濟，粗細相間，婀娜多姿，刻白文常作橫粗豎細的處理，追求縱橫變化；用刀或削、或披，圓轉熟練，流暢自然，突出筆意，氣象駿邁，發前人所未發。布局應情處理，極富變化。鐫刻行草印款，飄逸勁麗。他的篆刻對後世的印學發展產生巨大的影響，為晚清傑出的印家之一。

除了上述篆刻流派及其著名大家外，清代還湧現了一批有影響的印學理論家，他們以獨具的藝術眼光，闡述了印學中的技法、美學觀、各派源流等，為我們研究清代篆刻家提供了大量的資料。

比如，周亮工著的《印人傳》最有影響，此書是他傾其畢生精力、遍訪印人的嘔心力作。只可惜周亮工《印人傳》未完成，於西元一六七二年去世。他的《印人傳》以傳記體的形式，對每位印人的創作思想、師承關係、流派風格，審美範疇進行了論述。為後世印學提供了很珍貴的印學史資料。他還有《賴古堂文集》、《書影》、《字觸》、《閩小記》、《讀畫錄》、《尺牘新鈔》等行世。

再如魏錫曾，他一生對金石拓本、印譜、名人印蛻彙輯甚富，嗜印有奇癖。他自己不刻印，但對印學的研究獨具慧眼，入木三分。他的印學理論散見於「序」、「跋」和詩中。他撰寫的《論印詩二十四首》，對明、清時期各流派印人的論述，可謂淋漓盡致，恰當好處。其詩之文采雋永，才情並茂，是晚清傑出的印學理論家、鑒藏家。

清代印學理論家及書籍還有：秦爨公著《印指》，福建陳鍊著《印說》，浙江董詢著《多野齋印說》、《續三十五

舉》，福建林霆著《印說十則》，馮承輝《印學管見》，浙江姚晏著《再續三十五舉》，海陽汪維堂著《摹印祕論》，廣東陳澧著《摹印述》，海寧陳克恕著《篆刻針度》，北京許容著《說篆》，山東張在辛著《篆印心法》，江蘇鞠履厚著《印文考略》等。

清代的印譜隨著清代的篆刻藝術的發展印譜與日俱增。主要的印譜有：周在浚、周在延合輯《賴古璽印譜》，陳介祺輯《十鐘山房印舉》，汪啟淑輯《飛鴻堂印譜》，吳大澂輯《十六金符齋印存》，吳式芬輯《雙虞壺齋印存》，吳雲輯《二百蘭亭齋古銅印存》，丁仁輯《西泠八家印譜》，魏錫曾輯《吳讓之印存》，趙之琛著《補羅迦室印譜》，趙之謙著《趙撝叔印存》，吳昌碩著《缶廬印存》，劉鶚輯《鐵雲藏印》等，共統計印譜約七十三種，四百一十卷之多。

上述這些印學理論及印譜，為後世學習清代篆刻，瞭解清代篆刻提供了寶貴的資料。

閱讀連結

清代乾隆皇帝曾經多次巡遊江南，浙江督撫為了迎接聖駕，就在西湖岸邊建造了一座行宮，由於奚岡的名氣較大，地方官員就請奚岡前去宮內作畫。

奚岡對此堅決回絕，督撫一怒之下，就派人執械將他押至行宮。奚岡不畏權勢，堅決地說：「焉有畫而系之者？頭可斬，畫不可得！」督撫的幕僚十分欽佩他這種勇氣，讚道：「爾非童生，乃鐵生也。」此後，奚岡便以「鐵生」為號。奚岡作為一介書畫人士不以官交，實是氣節的表現。

清代的碑石篆刻藝術

清代國祚較長，碑學興起，書學盛行，湧現了大量的書法名家，除為後世遺留下大量的墨跡外，還有數量甚多的碑刻。

《耕織圖刻石》刻於西元一七六九年。石刻據元程棨摹樓《耕織圖》刻石，共四十五圖，其中耕二十一圖，織二十四圖。各圖右方署畫目及篆書五言律詩一首，旁附正楷小字釋文，刻石構圖簡明，刻工剛勁。原石原存圓明園多稼軒貴識山堂，英法聯軍入侵時被毀壞一部分，後徐世昌攫為己有。徐世昌籍沒後曾流失在京郊農家砌作豬圈，新中國成立後歸中國歷史博物館收藏。現僅存刻石二十三塊。

《致豫所呂老先生書》，清代草書碑刻，傳為明代著名清官海瑞所書，西元一八一一年莫紹德得墨跡於蘇州，西元一八一九年攜歸廣州刻石，今在廣東省海口市五公祠。莫紹德跋稱「有凜然正氣，書法可與顏真卿《爭座位帖》方駕」。

此外還有：《重修甘泉縣城隍廟記》，行書，書法秀逸俊雅；《重建元君古廟碑記》，書法溫潤圓腴，結體稍步東坡藩籬；《石鐘山記》，楷書，書法精整敦厚；《大禹陵廟碑》，隸書，書法莊重秀麗；《襟江書院記》楷書，書法蒼勁寬博，蛻自顏體而自成一格；《新修城隍廟碑記》，楷書，書法清勁，有漢隸遺意；《板橋潤格》，行書，書法橫斜錯落，跌宕多姿；《屈大均墓碑》，正書碑刻，結體遒密，意境渾穆，大得晉唐旨趣；《重修金山江天寺記》，楷書，書法修長清雅，在歐、

褚之間，微帶北魏筆意；《美人石記》，行書，有顏真卿的
風格，切端莊流動，自成一格，等等。

　　有關清王朝統一多民族國家進一步鞏固與發展碑刻較為
重要的有：《西藏功垂百代石刻》，西藏拉薩布達拉宮紅山
東側斷岩第四臺階。記載康熙時西元一七二〇年，清軍平定
準噶爾反動貴族入藏叛亂情況。李麟等刻銘。《土爾扈特
全部歸順記碑》，河北承德普陀宗乘之廟內。碑文乾隆皇
帝所撰，于敏中奉敕書。碑文記述土爾扈特部脫離中國，
一百四十年後重返中國的經過，以及清政府對土爾扈特部眾
的安置情況等。

　　此外還有：《清平定朔漠告成太學碑》現在北京國子監；
《御製平定金川告成太學碑》，在北京國子監；《御製平定
準噶爾告成太學碑》，在新疆；《御製平定回部告成太學碑》，
在北京國子監；《御製平定兩金川告成太學碑》，在陝西西安，
等等。

　　清代石刻藝術主要表現在建築石刻和陵墓石刻方面。建
築石刻附屬建築物之中，取得了不少創新的成就。現存以北
京地區為主的石刻代表了這一時期石刻的藝術水平。比如乾
清門前的舞獅，太和門和天安門前的石獅，它們或敦厚莊重，
或輕巧活潑，個個精雕細琢，與建築渾然一體，相映成趣。

　　在北京周邊鄰近地區的雕刻作品中，獅子雕刻都有相似
的風格，雖形體有差異，但多作蹲踞之態，大頭闊口、身軀
粗壯。除此以外地區所出石獅無京城石獅的雄壯之勢，但有
其各樣的靈動之趣。如河南、陝西一帶有一種「朝天犼」，

其身軀上仰，昂首向上。閩粵一帶流行近似「布老虎」樣式，頭與軀幹明顯轉折，額、眼、鼻、口在同一立面上。

清代陵邑的規模都十分宏大，石刻數量非常多。主要以清太祖努爾哈赤福陵、清太宗皇太極昭陵、清世祖福臨的孝陵、清世宗胤禛的泰陵為代表。

福陵神道兩側排列石刻駝、馬、獅、虎四對。昭陵神道兩側排列石立像、臥駝、立馬、麒麟、坐獅、獬豸六對。其中一對立馬名曰「大白」、「小白」，具有與唐太宗「昭陵六駿」相近之意。此二馬四肢粗壯，勁健有力，誇張胸部肌肉，其手法樸實洗練，有人評其不僅為清代，甚而為宋以來所有駿馬雕塑中的佳品。

孝陵神道有石刻十八對，為清帝陵中規模最大、數量最多者，其石刻題材、數目和佈置方式與明十三陵中的長陵相似，其中文官著滿清官服，胸佩朝珠，雙手捻珠，身材矮胖，面露笑容，與歷代陵前石刻人像莊嚴肅穆表情不同；武將著滿式盔甲，左手按劍、右手下垂，與歷來武官雙手按劍於體前格式不同，此為獨特之處。

清代官僚墳墓前也設置石羊、石虎、石馬與石人等，與明代同類墳墓一樣，同時石人無論文武都未著滿族裝束，說明清代雕刻工匠沿襲了明代雕像的舊規。

閱讀連結

明末清初碑學的興起，是中國書法發展史上的一場重大變革。碑學興起和鄧石如所取得的巨大成就是分不開的，他的書學實踐對清代碑學書風的興起有著至關重要的影響，清

代碑學派書家吳讓之、趙之謙、何紹基、吳昌碩等無一不受鄧石如的影響。

可以說，鄧石如的學書實踐與取得的成就引起了清代碑學的連鎖反應。沒有這種連鎖反應，就沒有清代晚期書法的巨大繁榮，直至書法藝術發展成為民族文化的瑰寶，都可說與清代碑學的興起有著千絲萬縷的關聯。

國家圖書館出版品預行編目（CIP）資料

金石之光：篆刻藝術與印章碑石 / 顧文州 編著 . -- 第一版 .
-- 臺北市：崧燁文化，2020.03
　　面；　公分
POD 版

ISBN 978-986-516-105-7(平裝)

1. 印譜

931.7　　　　　　　　　　　　　108018486

書　　　名：金石之光：篆刻藝術與印章碑石

作　　者：顧文州 編著

發 行 人：黃振庭

出 版 者：崧燁文化事業有限公司

發 行 者：崧燁文化事業有限公司

E - m a i l：sonbookservice@gmail.com

粉 絲 頁：　　　　　網　址：

地　　　址：台北市中正區重慶南路一段六十一號八樓 815 室

8F.-815, No.61, Sec. 1, Chongqing S. Rd., Zhongzheng

Dist., Taipei City 100, Taiwan (R.O.C.)

電　　話：(02)2370-3310 傳　真：(02) 2388-1990

總 經 銷：紅螞蟻圖書有限公司

地　　　址：台北市內湖區舊宗路二段 121 巷 19 號

電　　話:02-2795-3656 傳真 :02-2795-4100　　網址：

印　　刷：京峯彩色印刷有限公司（京峰數位）

定　　價：200 元

發行日期：2020 年 03 月第一版

◎ 本書以 POD 印製發行